채색화로 그리는 작은 그림 한 점

작고 사랑스러운
사계절 꽃과 열매
도안집 273

나카쓰 노리코 지음
김현영 옮김

BM 성안북스

들어가는 말

최근 들어 손글씨, 캘리그래피, 일러스트, 수채화가 유행하며 편지나 엽서에 직접 글씨와 그림을 그려 넣는 분들이 많습니다.
혹시 손글씨와 달리 그림을 그리는 것이 어쩐지 어려울 것 같아서 망설이고 계시지는 않나요? 그렇다면 우선 작은 그림부터 시작해 보세요.

사실 아무리 작은 그림이라도 그리고자 하는 대상을 찬찬히 살펴서 제대로 파악하지 않으면 그 특징을 살려 그리기는 어렵습니다. 작은 그림이라고 대충 얼버무려서 그릴 수도 없는 노릇이고요.
이 책에는 간단한 붓놀림만으로도 모양과 특징을 살려 그릴 수 있는 채색화와 그 밑그림(연필 스케치)이 실려 있습니다. 꽃가게나 정원에서 쉽게 볼 수 있는 화초들, 우리 주변에 흔한 채소들, 그리고 각 계절에 어울리는 계절 아이템을 한데 모아 두었으니 마음에 드는 그림을 골라 도전해 보세요.

채색화로 표현되어 있어 알아보기 어려운 부분은 책 뒤쪽에 나와 있는 밑그림을 참고하시면 됩니다. 편지, 엽서, 카드, 명함과 같은 종이에는 물론이고, 아크릴 물감을 이용하면 도자기나 유리, 나무, 조개, 돌 등에도 그릴 수 있습니다.
시간이 날 때마다 그림을 그려보세요. 그리면 그릴수록 실력이 좋아질 거에요.

Contents

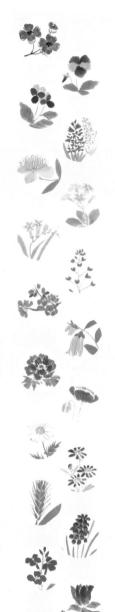

여름에 피는 꽃

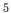

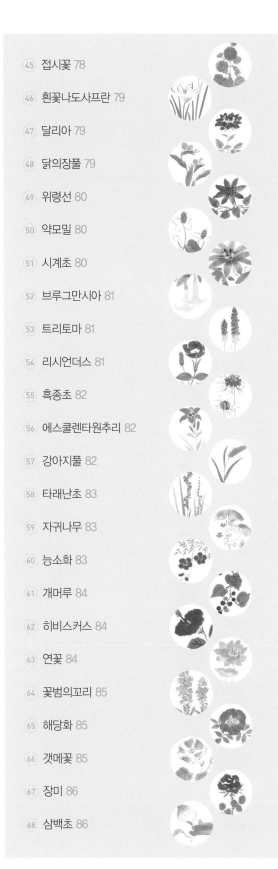

가을에 피는 꽃

겨울에 피는 꽃

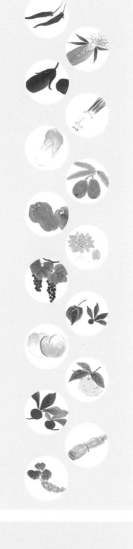
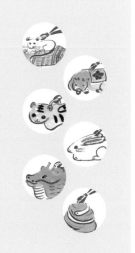

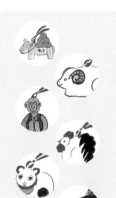

꽃 색인

도안을 활용한
작품의 예&
그리는 방법

작품의 예

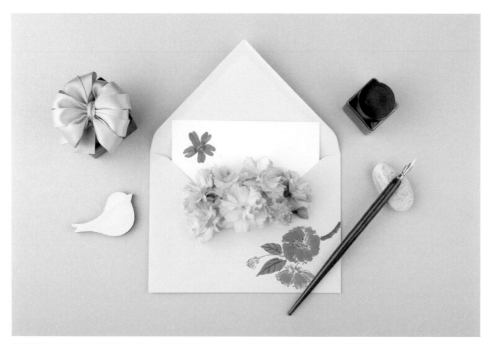

편지 봉투

p.25 지면패랭이꽃잎
p.60 겹벚나무

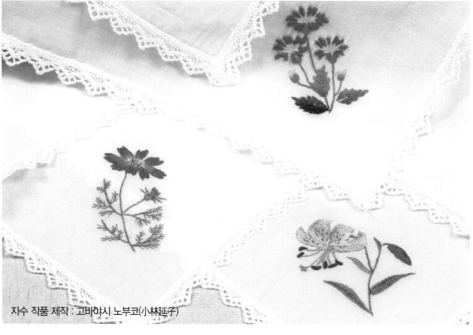

자수

p.69 능달나리
p.100 코스모스

자수 작품 제작 : 고바야시 노부코(小林延子)

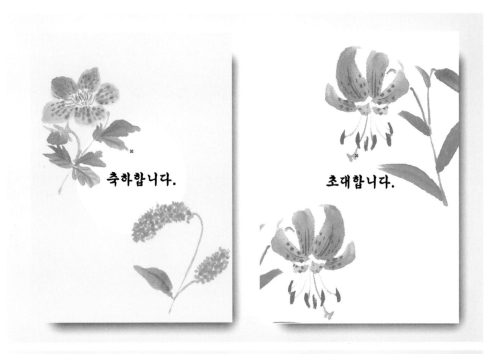

p.43 크로키스

p.54 서양산딸나무

p.93 큰달맞이꽃

p.91 펜타스란체올라타

p.97 공꽃

p.60 목련

액자

컵 받침

p. 63 물망초
p.102 천일홍

🌿 계절 아이템을 곁들인 연하장

열두 띠 동물, 연말연시에 어울리는 계절 아이템, 겨울에 피는 꽃 등을 직접
그려 넣어 더욱 정성이 느껴지는 연하장을 보내 보세요.

멧돼지 방울과 소나무 가지

• 돼지해에는 멧돼지 방울과 소나무 가지를 그린 연하장으로 새해 분위기를 내보세요.

호리병박

• 건강과 행운을 가져다주는 '여섯 개의 호리병박'을 그려 보았습니다.

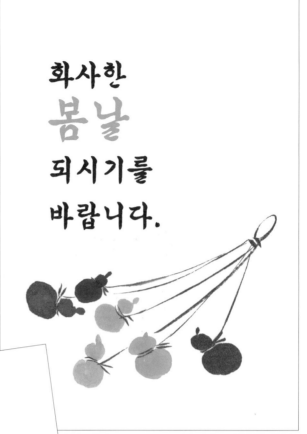

화사한
봄날
되시기를
바랍니다.

새해,
가정의 평안과 행복을
기원합니다.

매화와 고산토끼

• 아기자기하고 예쁜 도안입니다.

시클라멘

- 소식을 전하거나 안부를 물을 때는 생기가 느껴지는 밝은 꽃을 곁들이세요.

추운 겨울,
건강히 잘 계신가요?

어느 좋은 날에

새해,
소망하시는 일들이
이루어지길 바랍니다.

자금우와 복수초

• 새해를 맞이하여 보내는 연하장에는
 자금우와 복수초도 잘 어울립니다.

풍요와 희망,
빛나는 한 해 되세요.

갯버들

• 카드나 연하장에 인사말을 충분히 적을 수
 있도록 그림은 작게 그리세요.

🌿 안부 엽서

안부를 묻는 엽서를 보낼 때는 계절에 어울리는 꽃 등을 곁들여 보세요.

부용

• 날씨가 무더울 때는 산뜻한 느낌의 꽃이 좋습니다. 잎 색깔이 시원해 보이네요.

더위가 기승을 부리는 요즘,
다시 만나는 그날까지
부디 건강하세요.

여름 어느 날에

쏘아 올린 불꽃

- 먼저 흐린 먹물로 밤하늘을 묘사하고,
 먹물이 다 마르면 불꽃을 그립니다.

여름 방학이 시작되었습니다.
뵙고 싶습니다.
내내 건강하십시오.

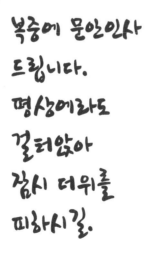

얼음

복중에 문안인사
드립니다.
평상에라도
걸터앉아
잠시 더위를
피하시길.

포렴과 평상

- 시원함이 느껴지는 두 가지 여름
 소재를 조합해 보았습니다.

21

그리는 방법

● 세필붓

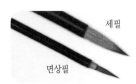

세필

면상필

세필(細筆)은 탄력이 있어 꽃잎이나 잎사귀를 그리기에 좋고, 면상필(面相筆, 가늘고 작은 글씨를 쓸 수 있는 붓)은 가는 선이나 면적이 좁은 부분을 그리기에 편리합니다.

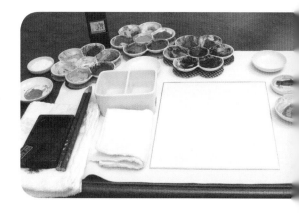

● 물감

이 책에서는 간사이(顔彩, 작은 도기에 넣어 말린 일본화의 안료)를 사용했지만, 대중적으로 쓰이는 수채용 물감을 활용해도 됩니다. 나무나 플라스틱 등 종이가 아닌 곳에 칠할 때는 아크릴 물감을 사용하세요. 윤곽선을 먼저 그린 후에 그 안을 칠할 때는 128쪽 이후에 수록된 밑그림을 보고 따라 그리거나 투사지를 사용해 옮겨 그리면 편리합니다.

● 붓을 눕혀 그리기

붓을 종이와 평행에 가까운 상태로 기울여 그립니다. 붓촉의 길이를 최대한 이용할 수 있어 큰 잎이나 큰 꽃잎을 그릴 때 좋습니다.

● 색 덧묻히기

물감을 머금은 붓촉에 다른 색을 살짝 덧묻혀 그립니다. 붓촉 끝으로 아주 조금만 덧묻혀야 합니다.

● 삼묵법(三墨法)

흐린 색을 붓촉의 3분의 2까지 묻힌 다음에 짙은 색을 붓촉 끝에 덧묻혀 농담(濃淡)의 변화를 표현하는 기법입니다. 붓을 움직일 때는 충분히 눕혀주어야 붓촉 하나로 짙은 색, 중간색, 흐린 색을 모두 표현할 수 있습니다.

● 두 붓 그리기

붓을 두 번만 움직여서 꽃잎 한 장이나 잎사귀 한 장을 그립니다. 아주 많이 쓰이는 표현 기법입니다.

● 선묘(線描)

그리고자 하는 대상의 형태를 선으로 표현하는 기법입니다. 붓에 가하는 힘을 달리해 선의 굵기를 조절하면 다양한 느낌을 자유롭게 표현할 수 있습니다.

● 색 채우기

선으로 윤곽을 그린 그림 안에 색을 칠합니다. 이때 어린이가 색칠공부를 하듯 전체 면적을 단색으로 다 채우지 말고, 윤곽선이 드러나도록 흐린 색으로 가볍게 채우거나 공백을 남겨두어야 보기 좋습니다.

🌿 꽃 그려보기

꽃잎이 큰 꽃

삼묵법으로 붓을 눕혀서 그립니다.
붓촉의 길이를 최대한 살릴 수 있게 붓을 충분히 눕혀서 좌우로 움직이면 가로로 넓은 꽃잎을 그릴 수 있습니다.
세로 방향으로 큰 꽃잎은 물감을 머금은 붓을 종이에 올려놓고 그대로 아래로 잡아끌 듯 그립니다.

두 가지 색깔의 꽃잎

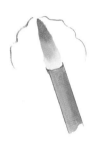

꽃잎의 색깔 중 흐린 색을 먼저 붓촉에 묻히고, 이어서 붓촉 끝에 짙은 색을 살짝 덧묻힙니다.

붓을 눕혀 좌우로 움직입니다. 두 가지 색의 농담으로 꽃잎을 표현했습니다.

세로로 긴 꽃잎

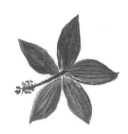

세로로 긴 꽃잎은 세로 방향으로 붓을 움직여 그립니다.

• 95쪽 단풍잎부용

개양귀비 그리기

① 먼저 앞쪽의 꽃잎을 그립니다. 붓을 눕혀 위아래로 움직이며 왼쪽으로 이동하세요.

② 이번에는 ①과 마찬가지로 붓을 움직이면서 오른쪽으로 이동하세요.

③ 남은 꽃잎 세 장은 조금 흐린 색으로 그립니다.

④ 꽃술을 그려 넣고 선을 그어 꽃잎맥을 표현합니다.

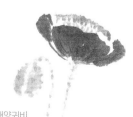

• 58쪽 개양귀비

국화 모양의 꽃

국화과(科)의 꽃들은 폭이 좁은 꽃잎들이 중심에 모여 있어 꽃잎을 일일이 표현하면 오히려 그림이 지저분해집니다.

우선은 중심부에 있는 꽃술부터 대략적으로 그려 놓고, 마지막에 다시 덧그려서 완성합니다.

그런 다음 가로와 세로 방향의 열십자(十) 형태로 꽃잎을 그리고, 그 사이를 채우듯이 꽃잎을 더해주면 모양이 예쁜 국화과의 꽃을 그릴 수 있습니다.

털머위 그리기

① 갈색, 녹색, 노란색의 짧은 선으로 꽃술을 표현합니다.

② 열십자 방향으로 꽃잎을 그립니다.

③ 사이사이에 다시 꽃잎을 그립니다.

④ 아래쪽에 피는 꽃은 꽃대가 가로 방향으로 자라니 주의하세요.

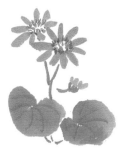
· 108쪽 털머위

송엽국 그리기

① 먼저 꽃술을 그립니다.

② 폭이 좁은 꽃잎 네 장을 열십자 방향으로 그립니다.

③ 사이사이에 네 장의 꽃잎을 더해 줍니다.

④ 다시 그 사이를 채우듯이 꽃잎을 그려 넣습니다.

· 92쪽 송엽국

꽃잎이 갈라진 꽃

갈라진 부분이 한 곳만 있는 꽃잎은 두 붓 그리기로 그립니다. 두 번째 붓질의 경계 부분이 꽃잎의 갈라진 부분을 나타냅니다. 그리기 전에 실물을 보고 갈라진 부분의 개수와 모양, 깊이 등을 자세히 관찰해 보세요.

갈라진 곳이 많은 경우

꽃잎이 많이 갈라져 있을 때는 우선 꽃잎의 대략적인 형태부터 잡아 놓습니다.

붓촉 끝으로 가는 선을 많이 넣어 꽃잎을 완성합니다.

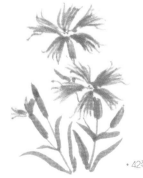

• 42쪽 패랭이꽃

지면패랭이꽃 그리기

① 중심에 O를 그립니다.

② 두 붓 그리기로 꽃잎을 그립니다.

③ 같은 기법으로 꽃잎을 모두 다섯 장 그립니다.

④ 짙은 색으로 꽃의 중심에 짧은 선을 덧그립니다.

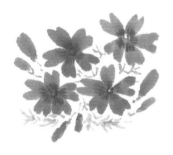

• 45쪽 지면패랭이꽃

콩과의 꽃

일반적으로 콩과(豆科)의 꽃은 가장 바깥쪽의 큰 꽃잎이 뒤로 젖혀져 있고 두 번째의 두 꽃잎이 서로 닫혀 있듯 포개져 있으며 그 안에 색이 짙은 작은 꽃잎이 들어 있습니다.

대개는 각각의 송이가 작은 편이므로 일일이 형태를 묘사하기보다는 전체적인 모양을 균형 있게 표현하는 것이 좋습니다.

칡꽃 그리기

① 꽃대 끝에는 꽃이 피지 않습니다. 곡선을 살려 그리세요.

② 전체적인 형태가 삼각뿔 모양이 되도록 꽃을 그립니다. 꽃 한 송이의 느낌은 이렇습니다.

③ 꽃대를 그려 넣으세요.

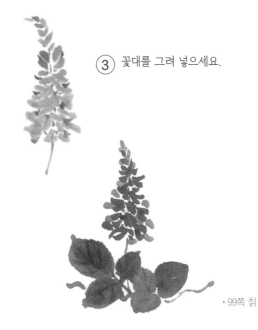

• 99쪽 칡

다양한 방향으로 그려보기

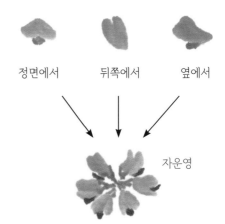

정면에서 뒤쪽에서 옆에서

자운영

여러 종류의 콩과 식물의 꽃

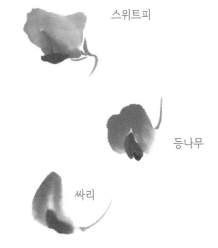

스위트피

등나무

싸리

무리 지어 피는 꽃

한 꽃대에 무리 지어 피는 꽃은 전체적인 모양을 생각하며 작은 꽃송이들을 그려야 합니다.
풍성해 보이는 효과와 부드러운 느낌을 내기 위해 물감이 덜 말랐을 때 흐린 꽃잎 색을 덧칠합니다(덧칠하지 않을 때도 있습니다).

크림슨클로버 그리기

① 꽃대 끝은 흐린 녹색을 띱니다.

② 짙은 붉은색 꽃(콩과)을 세밀하게 그려 넣습니다.

③ 밑에서부터 꽃이 피므로 이미 지기 시작한 꽃은 검붉은색으로 표현합니다.

④ 전체적으로 흐린 꽃잎 색을 덧칠합니다.

• 50쪽 크림슨클로버

흐린 꽃잎 색을 덧칠하는 꽃들

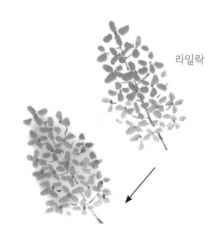
라일락

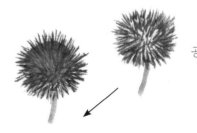
공꽃

자귀나무꽃

꽃잎이 뒤로 말리는 꽃

꽃잎은 여섯 장인 경우가 많습니다. 꽃의 전체적인 모양은
마치 깔때기 같지만 꽃잎은 각각 떨어져 있습니다.
꽃잎이 뒤로 말려 있어 암술과 수술이 밖으로 튀어나와 보
입니다.

글로리오사 그리기

① 꽃잎의 붉은 부분부터
그리기 시작합니다.

② 양쪽에 주황색에 가까운
황금색을 더해주면 꽃잎
한 장이 완성됩니다.

③ 원을 반으로 나누었을 때
그 상반부에 여섯 장의
꽃잎이 모두 놓이도록
그립니다.

④ 꽃술을 그립니다.

• 74쪽 글로리오사

꽃잎이 뒤로 말리는 꽃들

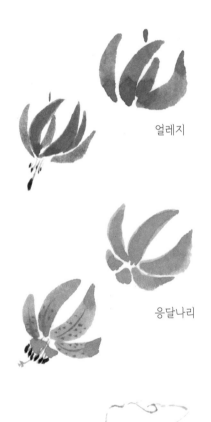

얼레지

응달나리

카사블랑카

흰 꽃은 선으로 표현
합니다.

꽃잎이 여러 겹인 꽃

꽃잎이 크고 부드러우면서 평평하게 겹쳐진 꽃은 중심으로 갈수록 짙은 색으로 그리고 물감이 덜 말랐을 때 다음 꽃잎을 겹쳐 그립니다.
송이가 작으면서 세로 방향으로 볼륨감이 있게 겹쳐진 꽃은 농담에 상관없이 각각의 꽃잎을 분명하게 그려줍니다.

이 책에서 소개하는 꽃잎이 여러 겹인 꽃

달리아 그리기

① 중심부터 그리기 시작합니다.

② 그 주변으로 꽃받침을 그립니다.

③ 바깥쪽 꽃잎들을 그립니다.

④ 꽃받침을 더 그립니다.

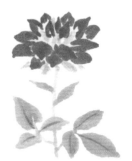

• 79쪽 달리아

모란 그리기

① 꽃술을 먼저 그립니다. 꽃가루는 맨 마지막에 그립니다.

② 삼묵법으로 중심에 있는 꽃잎들을 그립니다.

③ 바깥쪽 꽃잎들은 조금 흐린 색으로 크게 그립니다.

④ 꽃잎에 세로 선을 덧그리고 꽃가루를 그립니다.

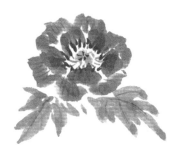

• 58쪽 모란

🌿 잎 그려보기

붓을 기울여서
움직입니다.

한두 번의 붓질로 그릴 수 있는 잎

모양이 단순한 잎사귀는 한두 번의 붓질만으로도 그릴 수
있습니다.
두 붓 그리기로 그리면 만나는 지점이 잎맥이 됩니다.
이때 잎맥 부분이 하얀 공백으로 남지 않도록 조심하세요.
잎의 크기에 맞춰 힘을 조절하면 가는 잎과 둥근 잎을 자유
롭게 구분하여 그릴 수 있습니다.

두 붓 그리기로 그릴 때는
중앙에 공백이 생기지 않도
록 합니다.

또한, 오른손잡이의 경우 오른쪽에 달린 잎은
줄기에서 잎끝으로 붓을 움직이고 왼쪽에 달
린 잎은 잎끝에서 줄기 쪽으로 붓을 움직여야
그리기가 쉽습니다.

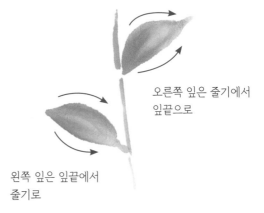

오른쪽 잎은 줄기에서
잎끝으로

왼쪽 잎은 잎끝에서
줄기로

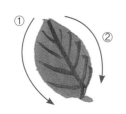

◆ 수국
왼쪽 잎이므로 잎끝에서
줄기로, 잎의 중간 부분이
넓어 보이도록 그립니다.

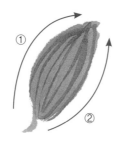

◆ 진황정
오른쪽 잎이므로 줄기에서
잎끝으로, 잎맥을 넣는 방
법에 주의합니다.

◆ 수선화
잎끝이 둥근 잎은 도중에
붓을 멈추고 둥글게 돌립
니다.

◆프리지아
잎끝이 뾰족한 잎은 힘을
빼면서 그대로 쭉 그립니다.

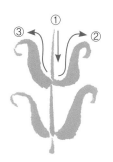

◆카네이션

폭이 좁고 여러 장 나 있는
잎은 한 붓 그리기로 모양을
잡아가며 그립니다.

◆삼백초

하트 모양의 잎은 줄기 쪽에
서 붓을 둥글게 돌립니다.

◆얼레지

잎끝이 비교적 넓고 마치 물
결이 치는 듯한 잎입니다.
반점도 있습니다.

◆튤립

큰 잎은 물감을 충분히 묻혀
그려야 합니다.

세 장씩 나거나 세 쪽으로 갈라진 잎

세 장씩 나거나 세 쪽으로 갈라진 잎은 두 붓 그리기를 조합해서 잎의 모양을 표현합니다.

◆사랑초

잎 한 장이 두 쪽으로 갈라져 있
으므로 붓끝을 중앙으로 기울여
가며 표현하세요.

◆토끼풀

갈라진 부분을 표현하려면 붓을
둥글게 움직이며 그리기 시작해
야 합니다.

◆칡

두 붓 그리기로 그린 세 장의
잎을 조합합니다.

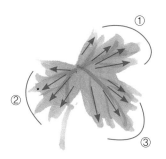

◆금낭화

중심에서 밖으로 선을 그리듯이
서너 번 붓을 움직여 잎의 갈라
짐을 표현합니다.

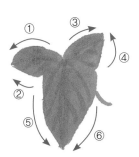

◆나팔꽃

면적이 큰 갈래가 아래쪽을 향해
있을 때는 위의 두 갈래를 먼저
그리고 나서 아래쪽으로 붓을 움
직여 그립니다.

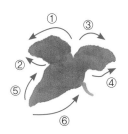

◆시계초

세 갈래의 크기가 비슷할 때는
각각의 갈래를 두 붓 그리기로
그립니다.

붓을 크게 움직여 그리는 큰 잎

큰 붓에 물감을 충분히 묻혀 그려야 합니다.
그리고자 하는 잎의 모양을 잘 살핀 다음 망설이
지 말고 단번에 그리세요.
한 번에 그리기 어려울 때는 좌우 두 부분으로 나
누어 그려도 됩니다.

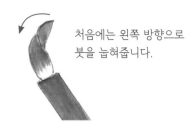

처음에는 왼쪽 방향으로
붓을 눕혀줍니다.

둥그런 잎의 형태를 살아나도록 그립니다.

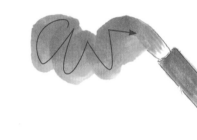

붓촉의 절반가량이 종이에
닿은 채로 움직여야 입니다.

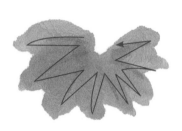

◆ 접시꽃
갈라진 큰 잎은 붓을 지그재그로
움직여서 그립니다.

◆ 털머위
둥글고 큰 잎은 붓을 둥글게
움직여서 재빠르게 그립니다.

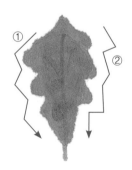

◆ 민들레
각이 지도록 지그재그로 붓을
움직여서 그립니다.

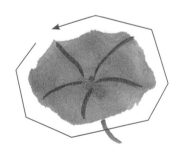

◆ 한련화
물감을 충분히 묻혀 공백이 없도록
붓을 움직입니다.

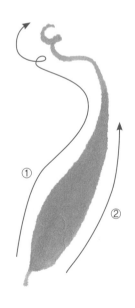

◆ 글로리오사
두 붓 그리기로 한 쪽을 길게 늘이
다가 덩굴 모양으로 돌립니다.

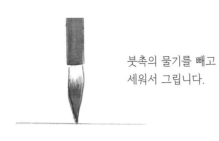

붓촉의 물기를 빼고
세워서 그립니다.

가늘게 나뉘어 있는 잎

세필이나 면상필을 사용합니다. 물기가 없는 상태에
서 붓을 세우고 힘을 뺀 채로 그려야 합니다.
코스모스처럼 가는 잎은 한 붓으로 그리지만, 크기
가 작아도 잎끝이 둥글고 뭉툭한 잎은 두 붓 그리기
로 조심스럽게 그려야 보기 좋습니다.

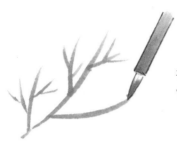

갈라진 가는 잎은 붓끝으로
일일이 묘사합니다.

◆ 코스모스

중앙에 있는 가장 긴 잎줄기를 먼저 그리고
위에서부터 서너 갈래로 나뉘어 있는 뾰족
한 잎들을 그립니다.

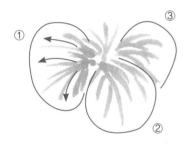

◆ 아네모네

잎이 크게 세 갈래로 깊이 갈라져 있고
각 갈래의 잎끝이 다시 여러 갈래로
갈라져 있습니다.

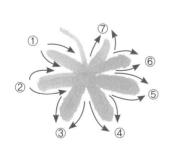

◆ 루피너스

잎끝이 둥급니다. 두 붓 그리기로 일곱
이나 여덟 장 정도 그립니다.

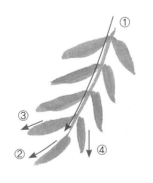

◆ 등나무

먼저 잎대를 그리고 그 끝에 달린 잎을 그립
니다. 남은 잎은 잎대 끝에서부터 순서대로
좌우대칭으로 그려 넣습니다.

🌿 색을 만드는 방법

녹색 계통의 색에 꽃의 색을 섞으면 거의 모든 잎을 표현할 수 있습니다. 색을 섞은 후에는 빈 종이에 원하는 색이 나왔는지 확인한 후 칠하세요. 물감을 섞는 양에 따라 색깔이 달라지므로 그리는 중간에 다시 색을 섞을 때는 주의해야 합니다.

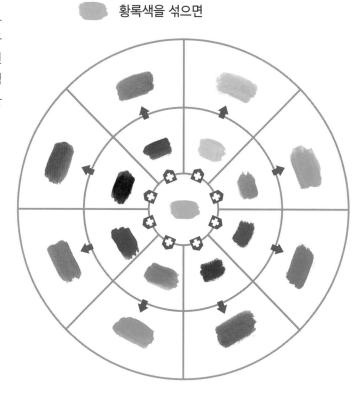

황록색을 섞으면

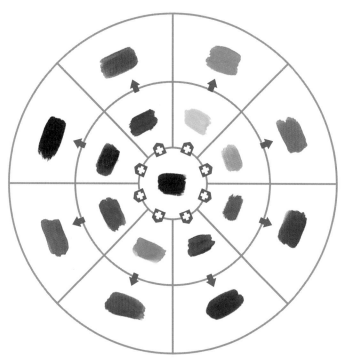

짙은 녹색을 섞으면

이 책의 도안집에는 그 꽃을 그리는 데 필요한 색상이 나와 있습니다(선으로 표현할 때 사용한 묵은 제외). 그 색상들을 참고로 물감의 양을 조절하여 색을 만들어 보세요.

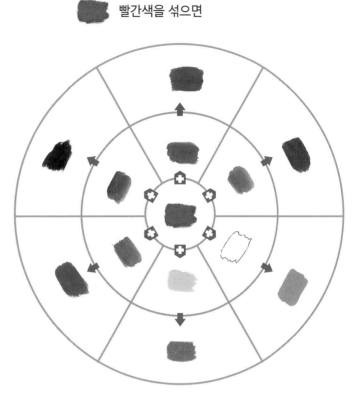

빨간색을 섞으면

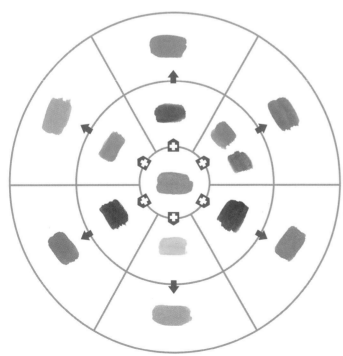

분홍색을 섞으면

🌿 전체 그려보기

앵초

① 꽃잎은 두 붓 그리기로 그리고
전체적으로 둥근 모양이 되도
록 다섯 장의 꽃잎을 그립니다.

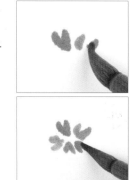

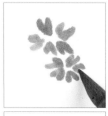

②

아래쪽 꽃들은 가로로 퍼지
듯이 배치하여 그립니다.

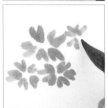

③

위쪽 꽃들은 조금
흐리고 작게 그립니다.

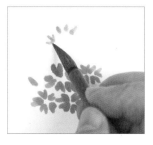

④

꽃가지와 꽃대를 그립
니다. 꽃대는 살짝
곡선이 느껴지도록
그리세요.

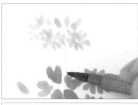

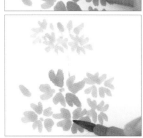

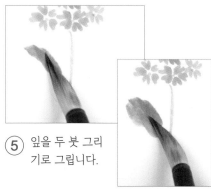

⑤ 잎을 두 붓 그리
기로 그립니다.

⑥ 잎맥을 넣습니다.

완성

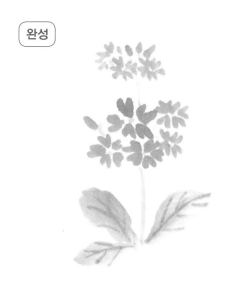

36

아네모네

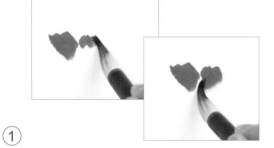

① 앞쪽 꽃잎 두 장을 삼묵법으로 진하게 그립니다.

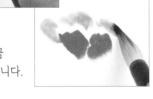

② 남은 세 장은 조금 흐린 색으로 그립니다.

③ 꽃봉오리는 붓을 세워 두 번의 붓질로 그립 니다.

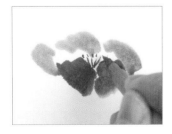

④ 꽃술을 그려 넣습니다.

⑤ 잎을 그립니다.

• 꽃봉오리의 잎은 봉오리 바로 밑에 그립니다. 꽃 이 필 때는 꽃대가 자라 서 꽃과 잎의 거리가 벌 어집니다.

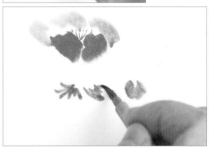

⑥ 줄기를 그리고 꽃잎에 꽃잎맥을 그려 넣습니다.

완성

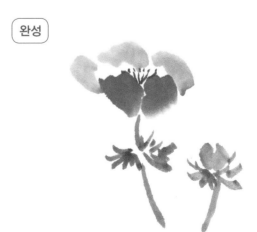

포도

①

왼쪽 잎부터 그립니다.
붓에 물감을 충분히 묻혀
크게 움직이며 그리세요.

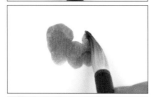

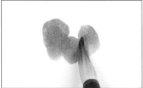

②

물기를 뺀 붓에 보랏빛
물감을 묻혀 붓을 세운
상태로 열매를 그립니다.

③

붉은 자줏빛 열매를
그립니다. 오른쪽 송이
는 조금 아래쪽에 같은
방법으로 그립니다.

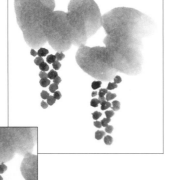

④ 열매를 이어주듯 잔
가지를 넣습니다.

⑤

나뭇가지는 물기를
뺀 붓으로, 덩굴은
붓을 세워서 가늘게
그립니다.

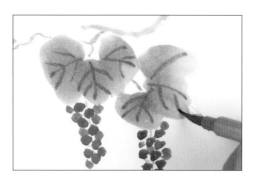

⑥ 잎맥을 덧그립니다.

• 둥근 열매를 그릴 때는 소용돌이를 그리듯이 중심에서 밖으로
원을 키워나가다가 적당한 크기가 되었을 때 멈추면 모양 잡기
가 쉽습니다.

완성

꽃 도안

봄에 피는 꽃

설란 · 아네모네 · 아마릴리스

① 설란

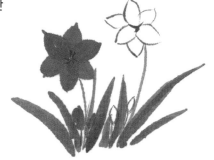

POINT

꽃술은 보이지 않습니다. 앞쪽에 꽃잎 세 장이 나 있고 그 뒤쪽으로 다시 꽃잎 세 장이 어긋나게 달려 있습니다. 꽃봉오리는 아래쪽에 그리세요.

색상

② 아네모네

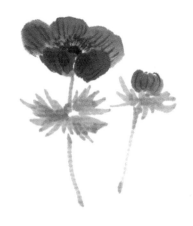

POINT

꽃의 색깔이 다양합니다. 꽃망울일 때는 잎에 싸여 있다가 꽃이 필 즈음에 꽃대가 자라면서 꽃과 잎의 거리가 벌어집니다. 꽃은 붓을 눕혀서 그리세요.

색상

③ 아마릴리스

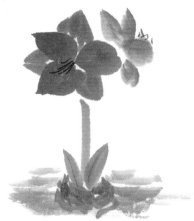

POINT

최근에는 수경재배로도 많이 키우는 꽃인데, 왼쪽 그림은 땅에 심어 기른 것입니다. 뒤쪽의 꽃은 앞쪽 꽃보다 흐린 색으로 그리세요. 꽃대는 굵습니다.

색상

이소토마 · 괭이밥 · 얼레지

④ 이소토마

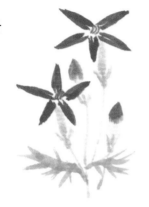

POINT 꽃의 색깔은 보라색과 분홍색, 흰색이 있습
니다. 꽃을 받치고 있는 꽃대 끝은 황록색이
고 꽃받침과 줄기, 잎은 흐린 녹색입니다.
꽃술은 바깥쪽으로 뾰족하게 튀어나와 있습
니다.

색상

⑤ 괭이밥

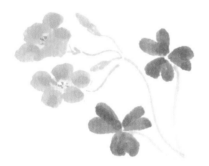

POINT 괭이밥은 종류가 매우 다양합니다. 꽃의 색
깔뿐만 아니라 잎의 모양, 색깔, 크기에도
특징이 있습니다. 줄기는 가늘고 잎은 꽃과
마찬가지로 작습니다.

색상

⑥ 얼레지

POINT 반점이 있는 두 장의 잎 사이로 딱 한 송이
의 꽃밖에 피지 않습니다. 폭이 좁은 꽃잎이
뒤쪽으로 말리듯 젖혀져 있고, 암술과 수술
이 앞쪽으로 길게 튀어나와 있습니다.

색상

봄에 피는 꽃

패랭이꽃 · 캄파눌라 · 카네이션

⑦ **패랭이꽃**

POINT 붓촉에 꽃잎 색을 묻히고 여러 가닥의 선을 겹치듯 그려 갈라진 꽃잎을 표현합니다. 꽃 받침은 카네이션(아래쪽)과 동일합니다.

색상

⑧ **캄파눌라**

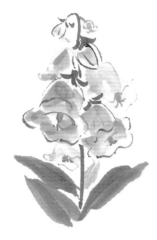

POINT 마치 작은 종들이 매달려 있는 듯해서 '종꽃' 이라고도 부릅니다. 큰 꽃송이가 겹치듯 달립니다. 꽃을 그릴 때는 선으로만 그려 형태를 잡고 그 안을 흐린 꽃잎 색으로 채웁니다.

색상

⑨ **카네이션**

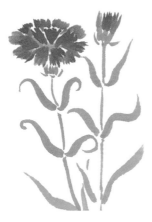

POINT 요즘에는 한 줄기에 여러 송이가 꽃이 피어 있는 카네이션을 더 쉽게 볼 수 있지만, 그림으로 그릴 때는 이렇게 한 줄기에 한 송이씩 피어 있는 꽃이 더 근사해 보입니다.

색상

봄에 피는 꽃

거베라 · 크로커스 · 토끼풀

⑩ **거베라**

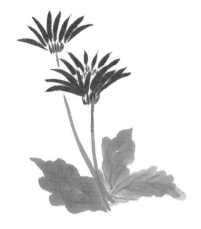

POINT 요즘에는 개량 품종이 많아서 꽃잎도 넓고 색상도 다양한 여러 거베라를 만날 수 있습니다. 하지만 예부터 있던 폭이 좁은 꽃잎의 거베라도 매우 매력적입니다.

색상

⑪ **크로커스**

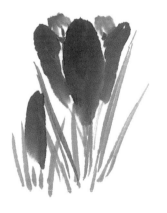

POINT 흰색이나 노란색 꽃도 있습니다. 꽃잎은 붓끝에 물감을 묻혀 붓촉을 그대로 내려놓듯이 그리고, 잎은 한가운데에 하얀 공백이 드러나도록 두 붓 그리기로 그립니다.

색상

⑫ **토끼풀**

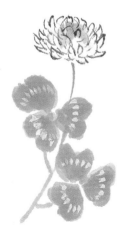

POINT 꽃은 전체적인 모양새가 밥그릇을 엎어놓은 듯한 형태가 되도록 ∧자 모양의 선으로 그려 표현합니다. 하트 모양의 잎은 먼저 녹색으로 그린 후에 흰색을 덧칠해 주세요.

색상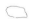

봄에 피는 꽃

군자란 · 벚나무 · 앵초

⑬ **군자란**

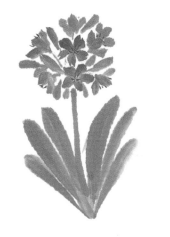

POINT 큰 꽃이지만 작게 그리면 의외로 귀여워 보입니다. 꽃은 화려한 주황색으로 그리세요. 꽃봉오리를 넣으면 꽃의 모양을 깔끔하게 정리할 수 있습니다.

색상

⑭ **벚나무**

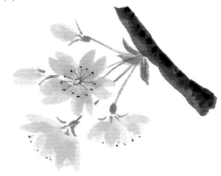

POINT 벚꽃처럼 꽃잎의 색이 흐린 꽃은 왼쪽과 같이 표현하거나, 꽃잎 모양을 묵으로 먼저 선을 그린 후 그 안에 색을 채워 넣는 방법으로 그립니다.

색상

⑮ **앵초**

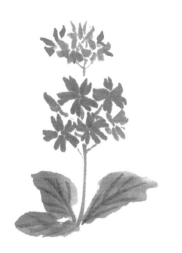

POINT 꽃대가 가늘어 불어오는 바람에 가볍게 흔들리는 모양새가 참 매력적인 꽃입니다. 벚꽃처럼 꽃잎이 갈라진 꽃들이 두세 층으로 나뉘어 핍니다.

색상

영산홍 · 올벚나무 · 지면패랭이꽃

⑯ **영산홍**

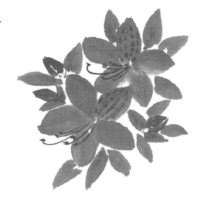

POINT

다섯 장의 꽃잎 중 한 장에 반점이 있으므로 꽃잎을 먼저 그리고 나서 물감이 마르면 진한 꽃잎 색으로 반점을 표현하세요. 꽃술은 강조해서 그리고, 잎은 두 붓 그리기로 그립니다.

색상

⑰ **올벚나무**

POINT

전체적으로 가늘게 그려야 합니다. 먼저 꽃을 산발적으로 그리고 그 꽃을 연결하듯 가지를 넣습니다. 마지막으로 가지 끝에 꽃봉오리를 그리면 완성입니다.

색상

⑱ **지면패랭이꽃**

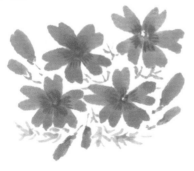

POINT

벚꽃처럼 꽃잎이 두 갈래로 갈라져 있고 잔디처럼 지면에 퍼져서 피어납니다. 꽃잎 안쪽에는 짙은 분홍색 무늬가 들어 있습니다.

색상

봄에 피는 꽃

범부채 · 철쭉 · 작약

⑲ **범부채**

POINT

모양이 복잡해서 한 송이만 그려야 깔끔해 보입니다. 흐린 색으로 여섯 장의 꽃잎을 그린 후에 노란색과 짙은 자주색으로 무늬를 넣습니다.

색상

⑳ **철쭉**

POINT

다섯 장의 꽃잎 가운데 두꺼운 꽃잎 한 장에만 짙은 색의 반점이 들어 있고 마치 그 꽃잎에서 나온 듯 꽃술이 나와 있습니다. 개화 전 모양(왼쪽 위)이 독특하니 주의하세요.

색상

㉑ **작약**

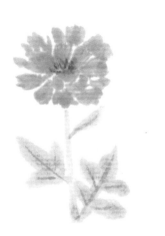

POINT

모란과 작약은 꽃과 생김새가 전체적으로 비슷하지만 모란은 나무이고 작약은 풀입니다. 작약은 겨울에 줄기가 말라죽었다가 이듬해 봄 뿌리에서 새싹이 돋습니다. 꽃은 꽃대에 한 송이밖에 달리지 않습니다.

색상

봄에 피는 꽃

독일붓꽃 · 자란 · 무릇

㉒ 독일붓꽃

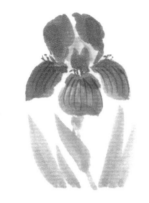

POINT 독일붓꽃을 좀 더 화려하게 표현하고 싶다면 서로 반대되는 색을 조합해 보세요. 서있는 꽃잎이나 아래로 처진 꽃잎, 잎사귀 등이 모두 폭이 넓습니다.

색상

㉓ 자란

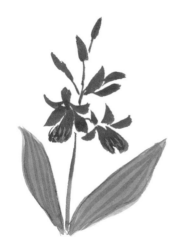

POINT 붉은 자줏빛 꽃이 펴서 '자란(紫蘭)'이라고 합니다. 잎이 넓고 잎 사이에서 꽃대가 나와 예닐곱 송이의 꽃이 달립니다. 앞으로 툭 튀어나온 입술 모양 꽃부리 중앙에 하얀 선이 도드라져 보입니다.

색상

㉔ 무릇

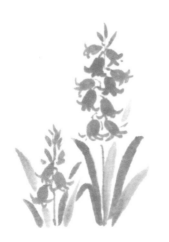

POINT 히아신스의 꽃송이가 다소 듬성듬성 피어 있는 듯한 종 모양의 꽃입니다. 꽃대는 잎보다 20㎝ 이상 높이 자랍니다. 별 모양의 꽃이 피는 무릇도 있습니다.

색상

스위트피 · 은방울꽃 · 은방울 수선화

㉕ 스위트피

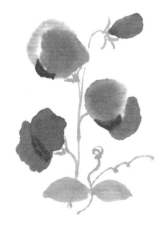

POINT 꽃잎은 붓촉에 물감을 충분히 묻혀 붓촉 끝이 꽃잎끝에 놓이도록 삼묵법으로 그립니다. 줄기는 가늘게 그려야 합니다.

색상

㉖ 은방울꽃

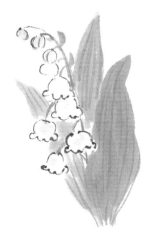

POINT 마치 잎에 둘러싸인 듯이 피는 꽃입니다. 흰색 꽃이 도드라질 수 있게 꽃 뒤쪽으로 배치하는 잎은 아주 흐리게 그려야 합니다.

색상

㉗ 은방울 수선화

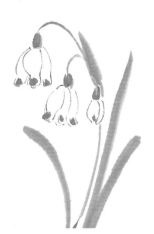

POINT 은방울꽃을 닮은 꽃송이가 서너 송이 달려 있어 은방울 수선화라 부릅니다. 꽃잎끝에 초록색 반점이 있습니다. 선으로 꽃잎을 표현한 후에 반점을 넣으세요.

색상

스토케시아 · 비단향꽃무 · 스트렙토카르푸스

㉘ 스토케시아

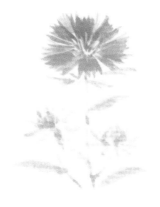

POINT : 수레국화와 비슷한 크기의 꽃이 핍니다. 꽃의 색깔이 다양하고 꽃받침이 가늘고 깁니다. 꽃잎이 마르면 흰색 물감으로 꽃술을 확실하게 표현하세요.

색상

㉙ 비단향꽃무

POINT : 각각의 송이를 구별하기 어려운 꽃이므로 전체적인 분위기를 표현하면 됩니다. 다만 각 꽃송이의 중심부가 초록빛을 띠고 있으니 주의하세요.

색상

㉚ 스트렙토카르푸스

POINT : 독특한 모양의 흐린 보랏빛 꽃이 핍니다. 꽃부리는 깔때기 모양이고 그 끝이 불규칙하게 다섯 갈래로 나뉩니다. 갈색의 가늘고 긴 꽃대 끝에 꽃이 달립니다.

색상

49

극락조화 · 크림슨클로버 · 제비꽃

㉛ **극락조화**

POINT

꽃이 극락조를 닮아서 극락조화라고 부릅니다. 생김새가 매우 독특한 꽃입니다. 주황색 부분을 먼저 그리고 나서 보라색 부분을 더해가며 전체적인 형태를 잡으세요.

색상

㉜ **크림슨클로버**

POINT

분홍색과 빨간색이 섞여 있는 꽃송이들이 긴 꽃대 끝에 달려 있습니다. 꽃대의 위쪽은 흐린 초록빛을, 아래쪽은 검은빛을 띱니다. 잎은 세 장씩 달립니다.

색상

㉝ **제비꽃**

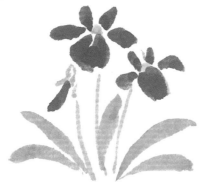

POINT

우선 앞쪽의 큰 꽃잎은 두 붓 그리기로 그리고 이어서 중앙 윗부분의 꽃잎 두 장을 그립니다. 마지막으로 좌우의 꽃잎을 한 붓 그리기로 그립니다. 잎도 한 붓 그리기로 표현하세요.

색상

당아욱 · 태산목 · 민들레

㉞ 당아욱

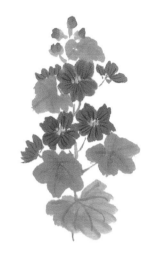

POINT

꽃잎끝은 둥글게 두 갈래로 나뉘어 있고 분홍색 꽃잎에 붉은 자줏빛 줄무늬가 들어 있습니다. 꽃은 잎겨드랑이에 모여 피고 잎은 여러 갈래로 갈라집니다.

색상

㉟ 태산목

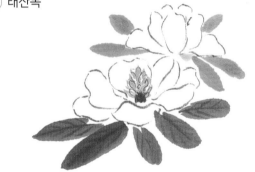

POINT

올려다봐야 할 정도로 높은 나무에 매우 큰 하얀 꽃이 핍니다. 수술이 많고 수술대가 자주색을 띠는 특징이 있습니다. 잎은 두 붓 그리기로 잎끝을 둥글게 그리세요.

색상

㊱ 민들레

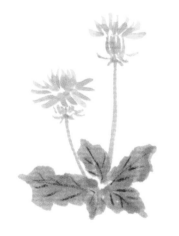

POINT

꽃의 색깔은 노랗고 중심부의 꽃잎은 서 있습니다. 꽃대는 길게 그리세요. 바로 옆에서 본 민들레의 꽃받침은 길게 그려야 보기 좋습니다.

색상

봄에 피는 꽃

튤립 · 쇠뜨기 · 데이지

㊲ 튤립

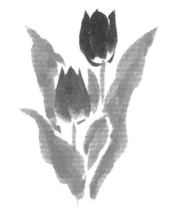

POINT 빨간색, 노란색 등 여러 빛깔로 꽃이 피고 여섯 장의 꽃잎이 종 모양을 띱니다. 꽃잎이 너무 벌어지지 않아야 하고 잎은 물결 모양으로 원줄기에 어긋나게 달립니다.

색상

㊳ 쇠뜨기

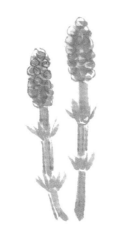

POINT 머리 부분은 작은 동그라미를 타원형으로 배치해서 그립니다. 줄기 마디에는 비늘 같은 잎이 빙 둘러 있습니다. 우선은 갈색 부분을 그린 후에 흐린 녹색을 더해 주세요.

색상

㊴ 데이지

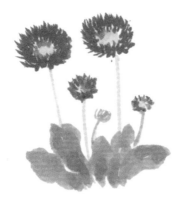

POINT 빨간색, 분홍색, 흰색 등 여러 빛깔의 꽃이 핍니다. 붉은색 데이지는 불룩하게 솟은 노란 꽃술이 꽃잎과 선명한 대비를 이루어 귀엽습니다.

색상

봄에 피는 꽃

유채꽃 · 진황정 · 네모필라

⑩ 유채꽃

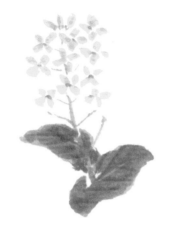

POINT

본래는 노란색 꽃이지만 흰 종이에 그릴 때는 조금 더 밝은색으로 그려야 왼쪽의 그림처럼 예쁘고 산뜻해 보입니다. 잎은 잎자루 없이 줄기에서 바로 달립니다.

색상

⑪ 진황정

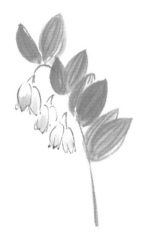

POINT

잎은 마치 나비가 날개를 접은 듯이 두 장씩 한쪽 방향으로 가지런히 달립니다. 작고 길쭉한 꽃은 두세 송이씩 잎겨드랑이에서 아래쪽으로 달립니다.

색상

⑫ 네모필라

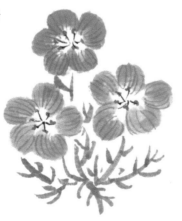

POINT

보랏빛도 아니고 하늘빛도 아닌 색깔의 꽃이 핍니다. 꽃잎맥이 독특해서 더 아름다운 꽃입니다. 꽃을 그릴 때는 중심을 하얗게 남기고 꽃술과 꽃잎맥을 분명하게 넣어줍니다.

색상

봄에 피는 꽃

자화부추 · 금영화 · 서양산딸나무

㊸ 자화부추

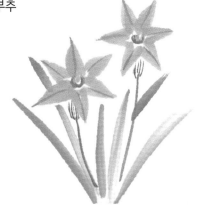

POINT

정원에 심으면 해마다 조금씩 퍼져나가는 꽃입니다. '향기별꽃'이라고도 부릅니다. 흐린 보랏빛 꽃은 붓촉의 면적을 활용해서 그리고 흰 꽃은 선으로 그려 표현하세요.

색상

㊹ 금영화

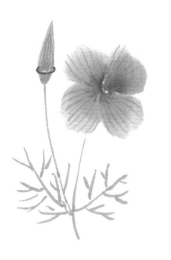

POINT

꽃은 원줄기에 한 송이씩 달리고 꽃받침조각은 네 장의 꽃잎이 필 때 떨어집니다. 꽃잎은 흐린 색으로 붓을 눕혀서 크게 그리세요.

색상

㊺ 서양산딸나무

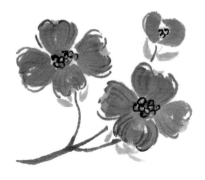

POINT

꽃잎끝의 중앙 부분이 움푹 파여 있고 꽃봉오리 모양이 독특하다는 특징이 있습니다. 꽃은 조금 밝게 표현하세요. 꽃술은 둥글게 그립니다.

색상

봄에 피는 꽃

팬지 · 비올라 · 히아신스

㊻ 팬지

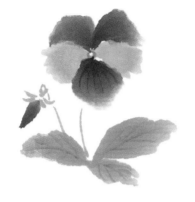

POINT 꽃을 그릴 때는 가장 앞쪽의 큰 꽃잎과 이어서 노란색 꽃잎, 마지막으로 가장 뒤쪽의 꽃잎 순서로 그립니다. 보라색과 노란색의 조합이 가장 일반적입니다.

색상

㊼ 비올라

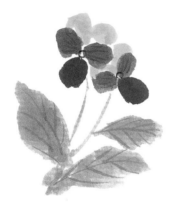

POINT 팬지와 매우 비슷하지만 크기가 더 작습니다. 꽃잎 또한 팬지만큼 넓지 않으니 하늘거리는 느낌을 살리기보다는 모양이 뚜렷해 보이도록 그리세요.

색상

㊽ 히아신스

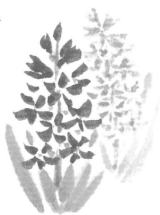

POINT 분홍색, 흰색, 보라색 등 빛깔과 그 빛깔의 농담이 풍부한 꽃입니다. 꽃송이가 사방팔방으로 달려 있으므로 무거워 보이지 않게 흐린 색 꽃을 적절히 섞어주세요.

색상

봄에 피는 꽃

물레나물 · 프리뮬러 · 프리지아

㊾ 물레나물

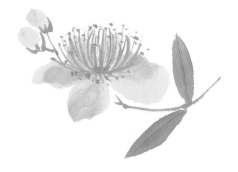

POINT 바람개비처럼 달린 꽃잎이 마치 물레 같다 하여 물레나물입니다. 꽃잎은 평평하고 수술은 많고 길쭉합니다. 암술을 그리고 나서 다 마르면 꽃잎을 그리세요.

색상

㊿ 프리뮬러

POINT '서양 앵초'라고도 부릅니다. 노란색 프리뮬러는 황록색 꽃받침이 길쭉한 편입니다. 꽃은 한 꽃대에 열 송이 정도 달립니다. 잎은 녹색에 꽃잎 색을 조금 섞어 표현해 보세요.

색상

51 프리지아

POINT 활 모양의 꽃대에 보통 열 송이 미만의 꽃봉오리가 달리고 꽃대 끝을 향해 순서대로 핍니다. 이 특징을 잘 살려 그려 보세요. 꽃의 색깔은 흰색, 노란색, 분홍색, 빨간색, 보라색 등 다양합니다.

색상

냉이 · 산당화 · 초롱꽃

 52 냉이

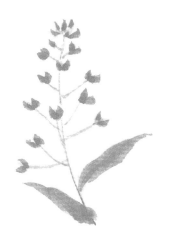

POINT

꽃대 위쪽의 하얗고 작은 꽃은 그다지 눈에 띄지 않습니다. 작은 하트 모양의 열매는 아래쪽으로 내려갈수록 간격이 벌어지고 가지도 길어집니다.

색상

53 사당화

POINT

'명자꽃'이라고도 하며 흐린 주황색이나 붉은색 꽃이 황록색의 단단한 꽃받침 위에 달립니다. 꽃봉오리와 꽃잎 모두 둥글게 꽃술을 감싸 안고 있는 모양을 하고 있습니다.

색상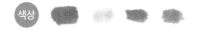

54 초롱꽃

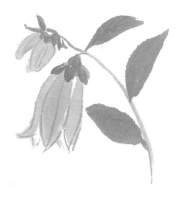

POINT

옛날에는 반딧불이를 넣어 등불 대신 사용했던 꽃입니다. 초롱 모양의 꽃이 아래쪽을 향해 달리고 흰색 꽃도 있습니다. 먼저 짙은 색의 선으로 표현한 후에 마르면 흐린 색으로 채우세요.

색상

봄에 피는 꽃

모란 · 개양귀비 · 마거리트

55 **모란**

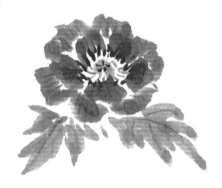

POINT

크고 부드러운 꽃잎이 여러 겹 겹쳐 있는 꽃입니다. 가장자리가 불규칙하게 패어 있는 큰 꽃잎을 그릴 때는 흐린 색에서 짙은 색의 순서로 물감을 묻힌 후에 붓을 눕혀서 그리세요.

색상

56 **개양귀비**

POINT

붉은색 꽃이 일반적이지만 품종에 따라 여러 빛깔의 꽃이 핍니다. 타원형의 꽃봉오리는 녹색의 꽃받침조각에 싸여 있습니다. 꽃받침조각과 꽃대에는 털이 나 있습니다.

색상

57 **마거리트**

POINT

잎이 쑥갓처럼 생겨 '나무쑥갓'이라고도 부릅니다. 꽃잎을 그릴 때는 열십자 방향으로 꽃잎을 그린 후에 사이사이를 채우듯이 그리세요. 꽃잎의 끝은 갈라져 있습니다.

색상

58 도만국

POINT 곧게 솟은 꽃대에서 꽃이 핍니다. 국화 모양
의 꽃(24쪽 참고)을 그리는 요령으로 그리
세요. 꽃술을 먼저 그리고 나서 열십자 방향
으로 꽃잎을 그린 후에 사이사이를 채우듯
이 그립니다.

색상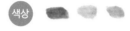

59 보리

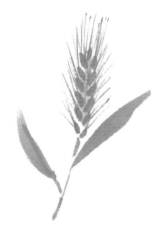

POINT 봄이 오면 물결치는 청보리가 장관을 이룹
니다. 두 붓 그리기로 보리 이삭을 그리고
각 이삭의 끝에 같은 색으로 가는 수염을 그
리세요.

색상

60 무스카리

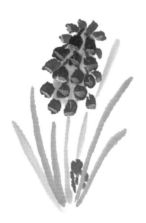

POINT 봄이 왔음을 느끼게 해주는 대표적인 보랏
빛 꽃입니다(흰색도 있습니다). 단지 모양으
로 꽃송이를 그리고 그 아래쪽에 흰 줄을 넣
어주면 더욱 그럴듯해 보입니다.

색상

봄에 피는 꽃

소래풀 · 목련 · 겹벚나무

�61 **소래풀**

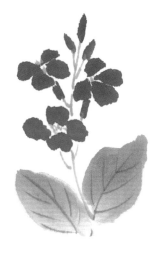

POINT

'제갈채(諸葛菜)', '보라유채'라고도 부릅니다. 씨가 저절로 떨어져 군락을 이룬 모습은 그야말로 장관입니다. 네 장의 꽃잎은 하늘하늘 흔들리는 느낌으로 그리세요.

색상

�62 **목련**

POINT

자목련은 꽃과 잎이 같이 돋아납니다. 백목련은 꽃이 지고 나서 잎이 나옵니다. 꽃의 모양은 서로 같고 백목련을 그릴 때만 선으로 그려 꽃을 표현하세요.

색상

�63 **겹벚나무**

POINT

일반 벚나무와 달리 색이 진한 겹꽃이 풍성하게 달립니다. 꽃잎을 겹쳐서 그린 후에 조금 짙은 색의 선으로 덧그려 표현하면 풍성해 보입니다.

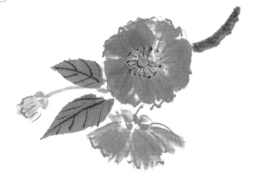

색상

봄에 피는 꽃

수레국화 · 황매화 · 라일락

㉔ **수레국화**

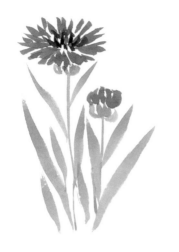

POINT

꽃은 원줄기에 한 송이씩 달립니다. 중심의 꽃잎은 짙은 색으로 마치 서 있는 듯이 그리세요. 다른 꽃잎은 국화처럼 옆으로 누워있는 듯 그립니다. 가느다란 잎은 어긋나게 그리세요.

색상

㉕ **황매화**

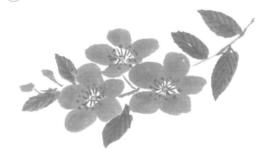

POINT

꽃잎이 많은 겹황매화보다 그리기 좋습니다. 잎맥의 간격이 매우 좁으니 이 점을 강조해서 표현하세요. 꽃잎은 다섯 장이고 수술은 많은 편이며 꽃봉오리는 둥그렇습니다.

색상

㉖ **라일락**

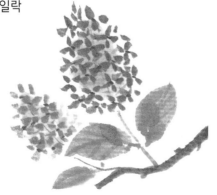

POINT

꽃잎은 네 갈래로 갈라지고 깔때기 모양의 꽃이 무리 지어 피어납니다. 꽃잎의 물감이 마르면 그보다 흐린 색으로 꽃의 무리에 살짝 덧칠해 주세요. 그림의 왼쪽 꽃은 조금 흐린 색으로 그립니다.

색상

봄에 피는 꽃

나팔수선화 · 루피너스 · 자운영

⑥⑦ **나팔수선화**

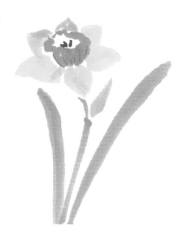

POINT 꽃대 하나에 한 송이씩 비스듬히 위쪽으로
꽃을 피웁니다. 중심의 나팔 부분은 주황빛
이 도는 황금색으로 그리고 다른 꽃잎은 노
란색으로 그리세요.

색상

⑥⑧ **루피너스**

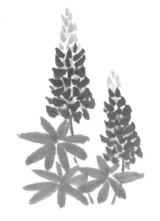

POINT 등나무(89쪽 참고)가 거꾸로 핀 듯한 콩과의
식물입니다. 잎은 단풍잎처럼 예닐곱 갈래로
갈라지고 꽃대 끝에 꽃봉오리가 남아 있는
모습으로 그려야 보기 좋습니다.

색상

⑥⑨ **자운영**

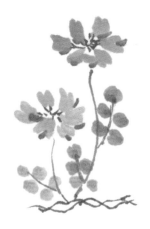

POINT 뿌리 쪽에서 줄기가 여러 갈래로 갈라집니
다. 꽃을 그릴 때는 옅은 분홍색 부분을 먼저
그리고 이어서 짙은 분홍색 부분을 덧그려
줍니다.

색상

⑦⓪ **물망초**

POINT 분홍색이나 흰색 꽃도 있습니다. 가늘게 갈라진 가지 끝에서 연달아 꽃을 피웁니다. 다섯 장의 꽃잎과 꽃봉오리를 많이 그리면 훨씬 귀여워 보입니다. 잎은 긴 타원형입니다.

색상

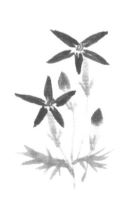
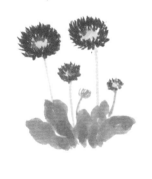
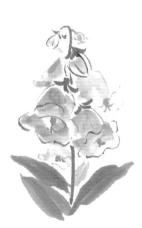

여름에 피는 꽃

아이비제라늄 · 아가판투스 · 나팔꽃

① **아이비제라늄**

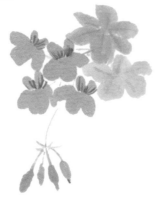

POINT 반(半)덩굴성 제라늄으로 걸이 화분에 심으면 아래쪽으로 늘어지며 꽃이 핍니다. 처진 꽃봉오리와 함께 그리면 덩굴성 식물의 느낌을 살릴 수 있습니다.

색상

② **아가판투스**

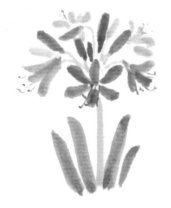

POINT 백합과의 구근초입니다. 꽃잎은 여섯 장이고 흰색 꽃도 있습니다. 꽃대가 굵고 길어서 잎을 다소 아래쪽에 그려야 합니다. 꽃봉오리는 조금씩 각도를 달리해서 표현해야 보기 좋습니다.

색상

③ **나팔꽃**

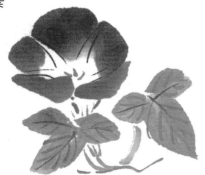

POINT 꽃의 중심을 하얗게 남기려면 먼저 붓에 흐린 색을 머금게 한 후 붓 끝에 짙은 색을 덧묻혀 붓을 좌우로 움직여가며 그려야 합니다.

색상

④ 엉겅퀴

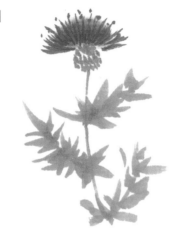

POINT 꽃은 선으로 그려 표현한 후에 그 끝에 점을 찍어줍니다. 그리고 흐린 꽃 색을 덧칠합니다. 잎은 불규칙하게 뾰족하므로 그 점을 강조해서 표현합니다.

색상

⑤ 수국

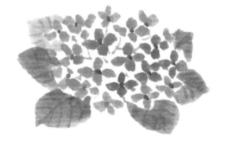

POINT 수국은 처음에는 녹색이 도는 흰 꽃이었다가 점차 밝은 푸른색에서 붉은 기운이 도는 보랏빛으로 바뀝니다. 네 장의 작은 꽃송이를 많이 그리고 짙은 색의 꽃을 중심에 배치합니다. 잎맥도 확실하게 넣으세요.

색상

⑥ 브라질아부틸론

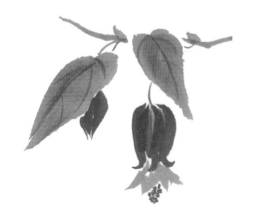

POINT 귀걸이처럼 생긴 꽃이 잎과 함께 아래쪽을 향해 달립니다. 붉은색 꽃받침과 노란색 꽃의 대비를 강조해 꽃을 표현하고 갈색의 수술을 넣어줍니다.

색상

65

미국부용 · 안투리움 · 플록스

⑦ 미국부용

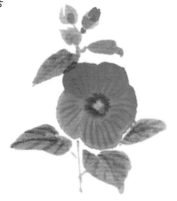

POINT 다섯 장의 꽃잎이 하나의 원처럼 평평하게 피고 중심에는 연지색 고리 무늬가 있습니다. 부용은 겨울에 잎이 떨어지는 낙엽 관목이지만 미국부용은 여러해살이풀입니다. 모두 아침에 피고 저녁에 집니다.

색상

⑧ 안스리움

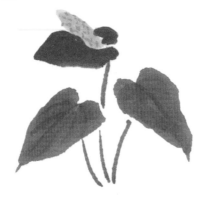

POINT 막대 모양으로 돌출된 노란색 꽃부터 그립니다. 이어서 그 꽃을 감싸듯이 붉은색으로 꽃턱잎을 그립니다. 잎은 하트 모양으로 때로는 그물 무늬가 있기도 합니다.

색상

⑨ 플록스

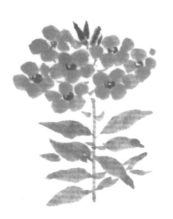

POINT 꽃잎 전체가 다섯 갈래로 갈라지고 작은 꽃이 원줄기 끝에 빽빽이 납니다. 잎은 밑에서는 마주나고 위에서는 어긋납니다.

색상

털여뀌 · 매발톱꽃 · 참나리

⑩ **털여뀌**

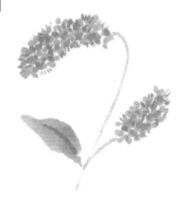

POINT

다섯 갈래로 갈라진 작은 꽃들이 무리 지어 빽빽이 핍니다. 꽃술은 꽃보다 튀어나오게 그립니다. 이러한 꽃을 그릴 때는 흐린 꽃 색으로 전체를 덧칠해주면 좋습니다.

색상

⑪ **매발톱꽃**

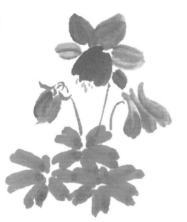

POINT

다섯 장의 자줏빛 꽃받침잎이 마치 꽃잎처럼 보입니다. 다섯 장의 꽃잎과 다섯 장의 꽃받침잎이 서로 어긋나게 달립니다. 길쭉한 꽃받침잎은 통 모양의 꽃 주변에 평평하게 돋아납니다.

색상

⑫ **참나리**

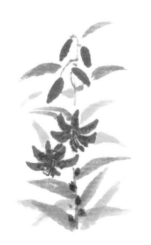

POINT

노란빛이 도는 붉은색 꽃잎에 검은빛이 도는 자주색 점이 많고 키가 큰 줄기에 많은 꽃이 달립니다. 그림으로 표현할 때는 두세 송이만 활짝 핀 모습으로 그려야 보기 좋습니다.

색상

여름에 피는 꽃

벗풀 · 액자수국 · 카사블랑카

⑬ 벗풀

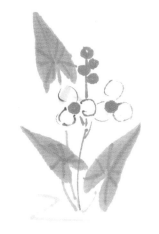

POINT 꽃은 중심에 녹색 원을 그리고 그 둘레에 세 장의 흰 꽃잎을 선으로 표현합니다. 얕은 물가에서 자라는 풀이므로 하늘색 선으로 수면을 표현해 보세요.

색상

⑭ 액자수국

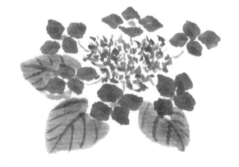

POINT 중심에 꽃봉오리로 보이는 부분이 진짜 꽃이고 그 둘레에 꽃처럼 보이는 부분이 가짜 꽃(꽃받침조각)입니다. 꽃의 구조가 마치 액자 같다 하여 액자수국입니다. 꽃받침조각의 간격이 조금 벌어져야 보기 좋습니다.

색상

⑮ 카사블랑카

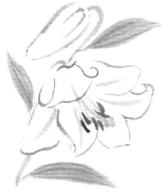

POINT 백합 중에서도 꽃송이가 매우 크고 화려한 편이므로 꽃잎의 폭을 넓게 표현하고 꽃봉오리도 불룩하게 그려야 합니다. 잎맥은 평행으로 뚜렷하게 넣으세요.

색상

여름에 피는 꽃

사랑초 · 응달나리 · 큰잎부들

 사랑초

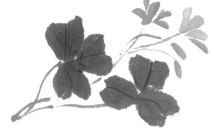

POINT 잎의 모양이 독특하고 색깔도 연지색을 띤 자줏빛입니다. 세 장씩 나는 잎은 둥글지 않은 하트 모양이 될 수 있게 두 붓 그리기로 그리세요.

색상

⑰ 응달나리

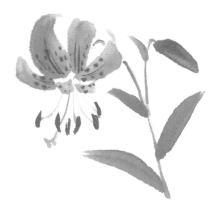

POINT 분홍색 꽃잎에 짙은 분홍색 반점이 사슴 무늬처럼 찍혀 있습니다. 우아한 분위기를 풍기는 꽃입니다. 꽃잎, 꽃술, 반점의 순서로 그리세요.

색상

⑱ 큰잎부들

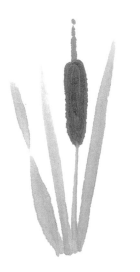

POINT 연못이나 늪에서 자라는 여러해살이풀입니다. 열매이삭을 먼저 그린 후에 가늘고 뾰족한 상부와 줄기를 그립니다. 마치 막대 하나가 곧게 서 있는 느낌으로 그리세요.

색상

69

여름에 피는 꽃

캐모마일 · 칼라 · 원추리

⑲ **캐모마일**

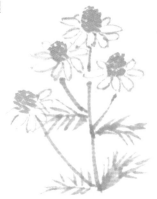

POINT

대표적인 허브차 가운데 하나입니다. 곁가지가 많고 깃 모양의 긴 잎이 뾰족하게 마주납니다. 꽃술이 봉긋 솟아 있으므로 그 점을 강조해서 그리세요.

색상

⑳ **칼라**

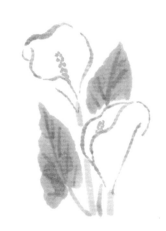

POINT

선으로 표현하여 그리는 꽃은 선의 굵기로 강약을 조절해서 그려주세요. 흰색 칼라는 습지에서, 노란색이나 분홍색 칼라는 물이 잘 빠지는 토지에서 자랍니다.

색상

㉑ **원추리**

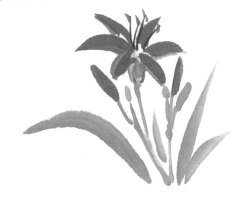

POINT

백합과의 꽃으로 주황색 꽃이 위쪽을 향해 아침에 피었다가 저녁에 집니다. 꽃송이가 잇달아 피고 지므로 꽃봉오리를 많이 그리는 편이 좋습니다.

색상

여름에 피는 꽃

칸나 · 황금웅달나리 ·노랑꽃칼라

 칸나

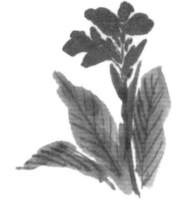

POINT

줄기 윗부분에 큰 꽃이 달리고 가늘고 긴 꽃
봉오리가 잇달아 피어납니다. 큰 잎의 잎맥
을 비교적 촘촘히 그려 넣어야 합니다. 여름
의 태양빛을 받으며 당당히 피어나는 모습
이 매우 멋진 꽃입니다.

색상

㉓ 황금웅달나리

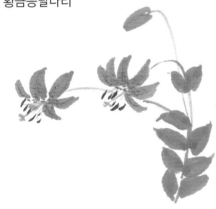

POINT

꽃잎의 반점이 마치 가시처럼 입체적으로 박
혀 있다는 특징이 있습니다. 잎의 모양도 다
른 백합과 다르게 둥글고 짧습니다.

색상

㉔ 노랑꽃칼라

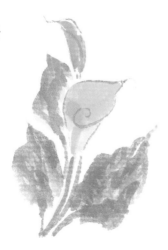

POINT

선으로 꽃을 표현한 후에 입체감이 살아나도
록 색을 채웁니다. 잎에는 반점이 있습니다.
습지형인 흰색 칼라 이외에는 모두 육지에서
자랍니다.

색상

여름에 피는 꽃

도라지 · 노랑코스모스 · 개옥잠화

㉕ **도라지**

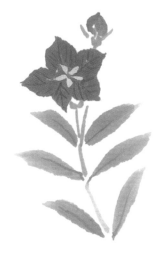

POINT 꽃이 피기 전의 꽃봉오리에는 공기가 들어 있어 둥글고 불룩해 보입니다. 흰색 꽃도 있고 꽃에는 그물코 무늬가 들어 있습니다. 수술은 연노란색입니다.

색상

㉖ **노랑코스모스**

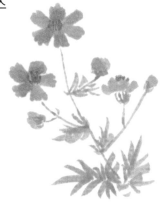

POINT 일반 코스모스보다 작고 좀 더 옆으로 퍼지는 성질이 있습니다. 잎도 조금 넓고 깃 모양으로 깊게 갈라집니다. 꽃술은 풍성하게 위로 솟아 있습니다.

색상

㉗ **개옥잠화**

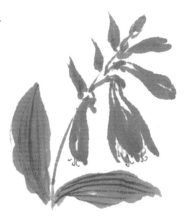

POINT 꽃은 흐린 보랏빛으로 크고 긴 꽃대에 열 개 정도의 꽃봉오리가 달립니다. 꽃이 활짝 피기 전에 꽃술이 먼저 밖으로 나옵니다. 잎에는 평행으로 난 잎맥을 넣으세요.

색상

여름에 피는 꽃

망종화 · 금잔화 · 한련화

28 망종화

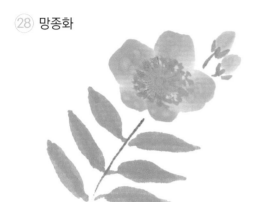

POINT 얼핏 물레나물(56쪽 참조)처럼 보이지만 망
종화의 꽃 색은 주황빛이 감도는 황금색으로
더 짙습니다. 수술도 망종화의 수술이 훨씬
더 짧습니다.

색상

29 금잔화

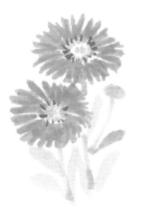

POINT 꽃술이 크고 꽃잎이 가늘면서 그 끝이 둥그
렇습니다. 가지 끝에 한 송이씩 꽃이 달리고
아래쪽에 피는 꽃일수록 흐린 색으로 표현
하면 더욱 보기 좋습니다. 잎은 어긋나게 달
립니다.

색상

30 한련화

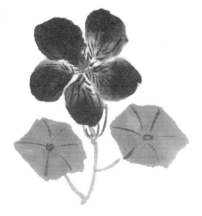

POINT 줄기는 덩굴성이 있어 길게 뻗습니다. 둥근
모양의 꽃잎은 다섯 장이고 꽃잎 아래쪽에는
털 같은 돌기가 나 있습니다. 잎은 연잎처럼
방패 모양입니다. 노란색 꽃도 있습니다.

색상

여름에 피는 꽃

글라디올러스 · 강황 · 글로리오사

㉛ 글라디올러스

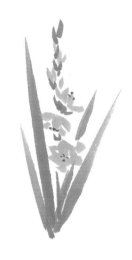

POINT 여섯 갈래로 갈라져 활짝 핀 꽃송이를 서너 개 그린 후 뾰족한 꽃봉오리와 줄기를 더해 줍니다. 마지막으로 곧게 선 대검(大劍) 같은 잎을 그리면 완성입니다.

색상

㉜ 강황

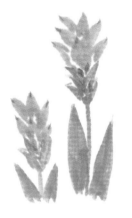

POINT 꽃잎끝에 녹색 반점이 있습니다. 꽃부리 밑에 붙은 비늘 모양의 잎이 위로 솟아 있다는 특징이 있으므로 이 점을 확실하게 살려서 그려주세요. 흰색과 분홍색 꽃이 있습니다.

색상

㉝ 글로리오사

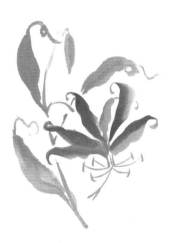

POINT 큰 꽃이 달립니다. 꽃의 색은 붉은색과 노란색의 조합이 일반적입니다. 암술과 수술의 모양도 독특합니다. 가늘고 긴 잎끝은 다른 물체를 감고 올라가는 성질이 있습니다.

색상

월하미인 · 금낭화 · 목베고니아

㉞ **월하미인**

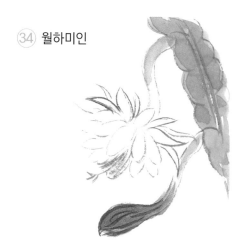

POINT 새하얀 꽃이라 생각되지만 꽃봉오리일 때는 바깥쪽이 붉은빛을 띱니다. 꽃이 잎에 달리므로 그 위치(잎의 우묵한 곳)에 주의하세요.

색상

㉟ **금낭화**

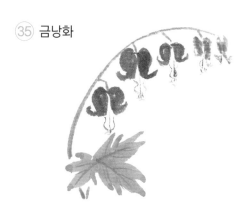

POINT '며느리주머니'라고도 부릅니다. 꽃대에 열 송이에 가까운 꽃과 꽃봉오리가 달립니다. 하얀 꽃도 있습니다. 자그마하게 그릴 때는 왼쪽 그림 정도로 송이를 줄여야 보기 좋습니다.

색상

㊱ **목베고니아**

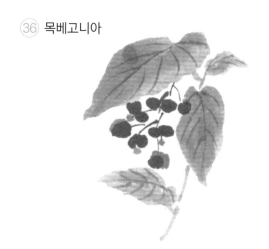

POINT 줄기가 높이 곧게 자랍니다. 하트 모양의 커다란 잎이 어긋나게 달리고 그 아래쪽에 암꽃과 수꽃이 여러 층으로 나뉘어 달립니다.

색상

③⑦ 메꽃

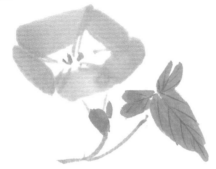

POINT 나팔꽃(64쪽 참조)보다 꽃의 윤곽이 직선으로 연결한 오각형을 닮았고 잎도 둥글기보다는 가늘고 길쭉합니다. 잎의 위쪽 두 갈래에 귀 같은 돌기가 있습니다.

색상

③⑧ 해오라기난초

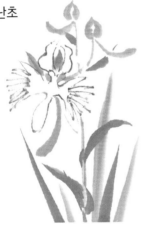

POINT 황새가 날개를 편 듯한 아름다운 자태를 선으로 그려 표현할 때는 그 모양을 충분히 인지한 후 부드럽고 빠르게 그려야 그림이 매끄러워 보입니다.

색상

③⑨ 댓잎나리

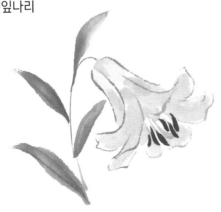

POINT 잎이 댓잎을 닮아서 '댓잎나리'라고 부르는 만큼 잎을 좁게 그려야 합니다. 줄기도 섬세하고 부드럽게 표현해 보세요. 꽃은 분홍빛을 띱니다.

색상

산다소니아 · 디기탈리스 · 티보치나

㊵ **산다소니아**

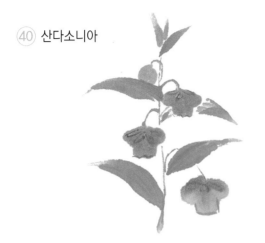

POINT 요리사의 주방 모자처럼 생긴 모양이 눈을
즐겁게 해주는 꽃입니다. 마치 꽃잎이 접혀
서 주름이 잡힌 듯 보이는 부분은 선으로 그
려 표현하세요.

색상

㊶ **디기탈리스**

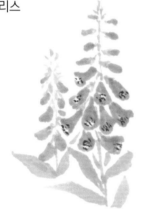

POINT 꽃의 길이가 깁니다. 여러 송이의 종 모양
꽃이 밑을 향해 달립니다. 꽃 안쪽의 반점은
붓촉의 물기를 완전히 뺀 상태에서 물감을
묻혀 표현하세요.

색상

㊷ **티보치나**

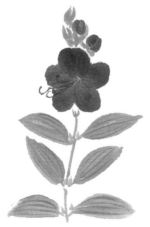

POINT 꽃의 색깔은 자줏빛을 띤 감색 혹은 붉은 빛
을 띤 보라색에 가깝습니다. 암술 모양은 마
치 낚싯바늘처럼 특이하게 생겼습니다. 잎에
는 평행으로 잎맥을 넣으세요.

색상

㊸ **창포**

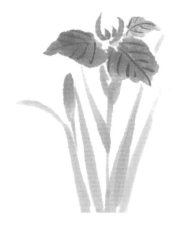

POINT | 꽃의 색이 다양하게 핍니다. 먼저 중심에 서 있는 작고 길쭉한 꽃잎을 그리고 이어서 붓을 눕혀 큰 꽃잎을 두 붓 그리기로 그린 후 꽃잎맥을 넣어줍니다.

색상

㊹ **수련**

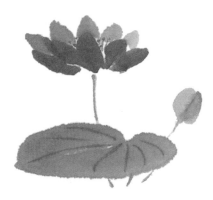

POINT | 흰색, 분홍색, 노란색, 붉은색 등의 꽃이 피고 겹꽃인 것도 있습니다. 꽃은 평평하게 그리고 잎은 좌우 비대칭의 하트 모양으로 표현합니다.

색상

㊺ **접시꽃**

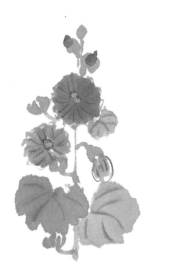

POINT | 꽃잎은 홑꽃과 겹꽃이 있는데 겹꽃은 얇은 천을 겹쳐 놓은 듯 부드러워 보입니다. 피는 순서가 불규칙하므로 꽃과 꽃봉오리를 순서에 상관없이 섞어 그려야 자연스럽습니다.

색상

흰꽃나도사프란 · 달리아 · 닭의장풀

㊻ 흰꽃나도사프란

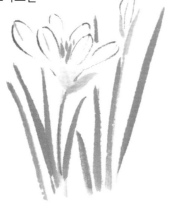

POINT 꽃잎에는 분홍색 줄무늬가 들어 있고 꽃잎 밑동은 녹색을 띱니다. 꽃잎 사이로 노란 수술이 드러나 보이고 잎은 끝이 살짝 둥그렇습니다.

색상

㊼ 달리아

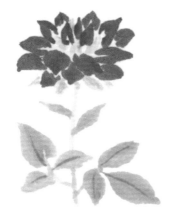

POINT 꽃잎마다 밑동이 말려 있는 듯이 보이고 꽃의 중심에 녹색 꽃받침이 드러나 있습니다. 줄기는 원기둥 모양이고 마주나는 잎은 세 장씩 달립니다.

색상

㊽ 닭의장풀

POINT 꽃턱잎 안에서 두 장의 파란 꽃잎이 나오며 꽃을 피웁니다. 암술과 수술을 길게 그린 후 노란색 꽃가루를 더해 줍니다. 잎은 어긋나게 돋아나고 끝이 뾰족합니다.

색상

㊾ **위령선**

POINT

우선 꽃의 중심을 정한 후 붓을 눕혔다 떼는 느낌으로 꽃잎을 그립니다. 이어서 수술을 또렷하게 넣어주면 꽃이 완성됩니다. 잎은 세 장씩 짝을 이루어 달립니다.

색상

㊿ **약모밀**

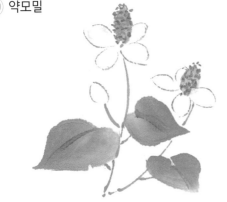

POINT

꽃술은 녹색으로 점묘하여 표현하고 물감이 마르면 흐린 초록색을 덧칠합니다. 꽃잎은 선으로 표현한 후에 흐린 푸른색으로 채웁니다. 잎은 하트 모양입니다.

색상

�51 **시계초**

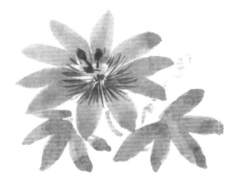

POINT

꽃은 세 단계로 나누어 표현합니다. ① 세 갈래로 나뉜 연지색 암술 ② 다섯 갈래로 나뉜 노란색 수술 ③ 열 장의 꽃잎. 그리고 맨 마지막에 보라색 선을 넣어줍니다.

색상

여름에 피는 꽃

브루그만시아 · 트리토마 · 리시언더스

�52 브루그만시아

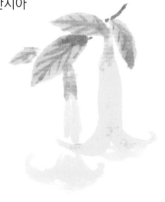

POINT

'천사의 나팔'이라고도 부릅니다. 트럼펫을 닮은 분홍색, 흰색, 노란색의 꽃이 밑을 향해 달립니다. 꽃잎의 끝은 가늘어지면서 뒤로 젖혀집니다. 꽃받침이 매우 긴 편입니다.

색상

�53 트리토마

POINT

원통 모양으로 생긴 꽃이 꽃대 윗부분에 마치 이삭처럼 밑을 향해 무리 지어 달립니다. 꽃봉오리일 때는 붉은색을 띠다가 꽃이 피면 노란색으로 바뀝니다. 이 두 색의 대비가 매력적인 꽃입니다.

색상

�54 리시언더스

POINT

'터키도라지꽃'이라고도 부릅니다. 꽃잎이 소용돌이치듯 겹쳐 나고 그 소용돌이가 느슨하게 벌어지는 느낌으로 꽃이 핍니다. 꽃받침은 가늘고 갈라져 있으며 잎은 대칭으로 마주납니다.

색상

81

여름에 피는 꽃

흑종초 · 에스쿨렌타원추리 · 강아지풀

⑤⑤ **흑종초**

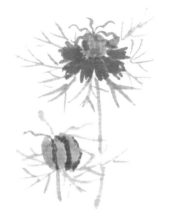

POINT

여러 색깔의 꽃이 피고 검은 씨앗 때문에 '흑종초'라 부릅니다. 꽃턱잎이 가시처럼 생겼고 꽃술은 꽃잎이 진 후 크게 부풀어 왼쪽 그림의 왼쪽 아래와 같아집니다.

색상

⑤⑥ **에스쿨렌타원추리**

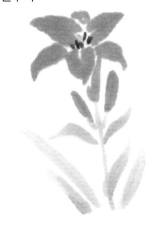

POINT

무척 많은 잎이 마주나는 풀이지만 그림으로 표현할 때는 잎의 수가 지나치지 않아야 보기 좋습니다. 꽃은 아침에 피었다가 저녁에 지고 많은 꽃봉오리가 순서대로 핍니다.

색상

⑤⑦ **강아지풀**

POINT

물기를 뺀 면상필로 가는 선을 많이 그려 길쭉한 타원형으로 꽃이삭을 표현합니다. 물감이 마르면 그보다 조금 흐린 녹색을 중심에 덧칠합니다.

색상

82

여름에 피는 꽃

타래난초 · 자귀나무 · 능소화

⑧ **타래난초**

POINT

곧게 선 꽃대에 나선 모양으로 꽃이 달립니다. 꽃대는 점묘로 표현하고 꽃은 길이를 조금씩 달리해서 그려야 꽃대를 휘감은 듯이 보입니다.

색상

⑨ **자귀나무**

POINT

꽃대에 꽃봉오리가 많이 달리고 크기가 작은 꽃이 피어나면 그 수술이 긴 실처럼 퍼집니다. 수술은 선으로 그려 표현하고 그 끝에 색을 덧칠하면 자연스러워 보입니다.

색상

⑩ **능소화**

POINT

주황빛의 깔때기 모양 꽃과 꽃봉오리가 가지 끝에 대칭으로 여러 쌍 마주하며 달립니다. 붓촉에 노란색을 머금게 한 후 주황색을 살짝 덧묻혀 꽃을 그리세요.

색상

여름에 피는 꽃

개머루 · 히비스커스 · 연꽃

�61 개머루

POINT

위에서부터 세 장의 잎을 차례로 그리고 열매를 그립니다. 가지를 그린 후에 잎맥을 넣으면 완성입니다. 열매는 익은 정도가 다르므로 이렇게 여러 색으로 표현해야 합니다.

색상

�62 히비스커스

POINT

꽃의 중심에서 나온 꽃술대의 길이를 강조해 그리면 한눈에도 히비스커스처럼 보입니다. 꽃잎은 붓을 눕혀 크게 그리세요. 잎은 어두운 녹색입니다.

색상

�63 연꽃

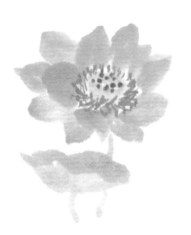

POINT

잎과 꽃이 마치 목을 길게 내밀고 있는 듯이 수면 밖으로 나와 있습니다. 꽃이 지면 중심이 벌집 모양으로 커지는데 이 모습도 그림으로 표현하기에 좋습니다.

색상

꽃범의꼬리 · 해당화 · 갯메꽃

 꽃범의꼬리

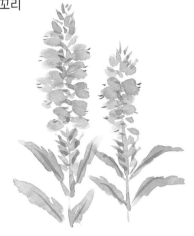

POINT

분홍색에 흐린 보랏빛이 감도는 꽃이 4열로 달려서 아래쪽부터 피기 시작합니다. 꽃대의 위쪽은 아직 피기 전이므로 녹색으로 그려야 합니다.

색상

⑥⑤ 해당화

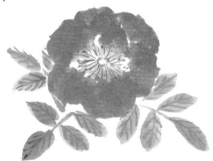

POINT

꽃은 장미와 비슷합니다. 다섯 장의 꽃잎이 서로 겹쳐지듯 핍니다. 수술은 많고 노란색입니다. 잎은 순수한 녹색이고 잎맥의 주름이 깊은 편입니다.

색상

⑥⑥ 갯메꽃

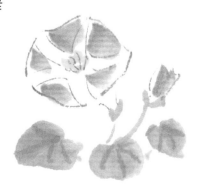

POINT

해변의 모래 위에 기어가듯 자라는 덩굴식물입니다. 꽃과 잎이 모두 작은 편이지만 메꽃과 달리 색이 짙습니다. 잎겨드랑이에서 긴 꽃자루가 나와 그 끝에 꽃이 하나씩 달려 핍니다.

색상

여름에 피는 꽃

장미 · 삼백초 · 열매용 치자

 67 장미

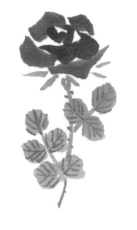

POINT

꽃의 색이며 모양, 크기 등이 매우 다채로운 식물입니다. 꽃 바깥쪽으로 꽃받침이 보이도록 그리고 아래쪽 잎을 조금 더 크게 그리면 보기 좋습니다. 가시도 빼놓지 마세요.

색상

68 삼백초

POINT

꽃이 필 때 위쪽 잎의 색이 하얗게 변해서 '삼백초'라고 부릅니다. 그러나 그릴 때는 잎의 절반만 하얗게 표현해야 그럴듯해 보입니다. 꽃은 아래로 처집니다.

색상

69 열매용 치자

POINT

각진 여섯 갈래의 꽃잎 중앙에 암술이 솟아 있고 그 주위에 노랗고 긴 모양의 수술 여섯 개가 누워 있습니다. 열매용 치자는 꽃이 홑꽃입니다.

색상

여름에 피는 꽃

히말라야야바위취 · 해바라기 · 백일홍

⑦⓪ **히말라야야바위취**

POINT

큰 잎이 특징입니다. 굵은 줄기의 끝에서 여러 갈래의 꽃자루가 나면서 그 끝에 분홍 꽃이 달립니다. 꽃술은 주황에 가까운 황금색입니다.

색상

⑦① **해바라기**

POINT

열매는 중심에서 바깥쪽으로 소용돌이치듯 촘촘히 박혀 있습니다. 먼저 중심 부분을 그리고 그 주위에 꽃잎을 각각 두 붓 그리기로 겹쳐지게 그리세요.

색상

⑦② **백일홍**

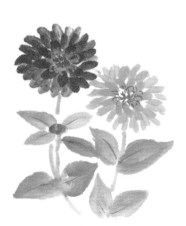

POINT

꽃은 줄기 끝에 한 송이씩 달립니다. 그림의 왼쪽은 노란색 수술이 마치 작은 꽃처럼 보이는 '지니아(Zinnia)'라는 품종입니다. 잎은 밑동이 줄기를 감싸듯이 마주나고 잎자루는 없습니다.

색상

여름에 피는 꽃

풍선덩굴 · 풍접초 · 푸크시아

㊵ **풍선덩굴**

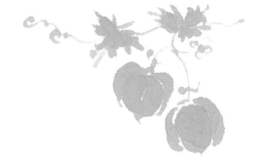

POINT

상쾌한 황록색을 띠고 있습니다. 덩굴 끝에 세 개의 작은 하얀 꽃이 달립니다. 풍선을 닮은 열매는 세 곳이 세로 방향으로 불룩한 꽈리모양을 하고 있습니다.

색상

㊶ **풍접초**

POINT

농담이 다른 분홍색과 흰색의 꽃이 섞여 있습니다. 암술과 수술이 매우 길고 잎은 어긋납니다. 꽃이 지고 난 후에 달리는 열매가 매우 큽니다.

색상

㊷ **푸크시아**

POINT

먼저 아래쪽을 향해 네 장의 보라색 꽃잎을 그리고 이어서 서로 겹쳐지도록 짙은 분홍색의 꽃받침조각을 그립니다. 그리고 암술과 수술을 길게 그립니다. 잎은 마주납니다.

색상

88

등나무 · 부용 · 프렌치라벤더

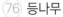
⑦⑥ 등나무

POINT

밑을 향해 달린 꽃은 윗부분부터 그리기 시작합니다. 꽃을 먼저 그리고 꽃대를 넣으면서 모양을 정리합니다. 잎을 먼저 그린 후에 가지를 그려야 그림이 깔끔해집니다.

색상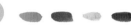

⑦⑦ 부용

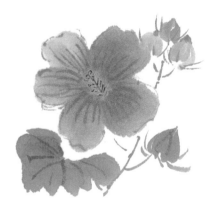

POINT

붓을 눕혀서 꽃잎을 그리고 물감이 마르면 꽃잎맥을 넣습니다. 삼각뿔처럼 생긴 꽃봉오리를 몇 송이 더 모아 그리면 좀 더 부용처럼 보입니다.

색상

⑦⑧ 프렌치라벤더

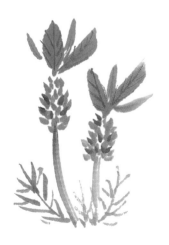

POINT

깃털처럼 생긴 위쪽부터 먼저 그립니다. 줄기는 둥그런 네모꼴이고 밑부분에서 가지가 많이 갈라집니다. 꽃은 잎이 달리지 않은 꽃대 끝에 달립니다.

색상

블루세이지 · 베고니아 · 홍화

 ⑦⑨ 블루세이지

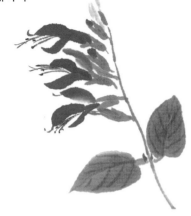

POINT

무더운 여름에 시원해 보이는 짙은 보라색 꽃을 피웁니다. 입을 벌린 듯한 꽃 사이로 암술대가 길게 뻗어 나옵니다. 잎은 마주나고 잎자루는 짧습니다.

색상

⑧⓪ 베고니아

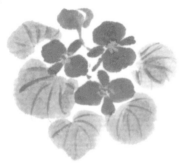

POINT

꽃은 단성화(동일한 꽃에 암술과 수술 중 한 가지만 존재하는 꽃)로, 수꽃은 꽃잎 네 장 중 두 장이 가늘고 작습니다. 암꽃은 꽃잎이 다섯 장입니다. 꽃술은 밖으로 튀어나와 있습니다.

색상

⑧① 홍화

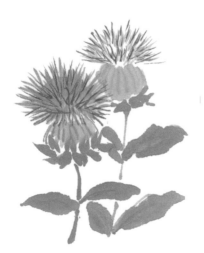

POINT

꽃을 그릴 때는 노란색과 붉은색으로 가시가 돋아있는 듯 선으로 표현하고 물감이 다 마르면 흐린 노란색으로 덧칠합니다. 선명하고 밝게 표현하는 것이 요령입니다.

색상

여름에 피는 꽃

엑사쿰아피네 · 펜타스란체올라타 · 부레옥잠

 82 엑사쿰아피네

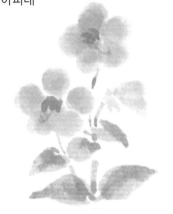

POINT '독일제비꽃'이라고도 합니다. 흐린 자홍색의 꽃잎이 다섯 장 달리는 꽃입니다. 주황색을 띤 짙은 노란색 수술이 한쪽으로 몰아 나며 그 옆으로 암술이 한 가닥 솟아 있습니다.

색상

83 펜타스란체올라타

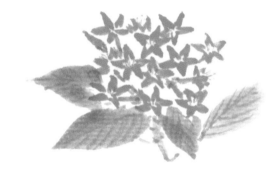

POINT '이집트별꽃'이라고도 합니다. 다섯 갈래로 갈라진 별 모양의 꽃이 무리 지어 달리고 꽃의 밑동이 깁니다. 꽃의 색이 다양하고 잎맥은 가늘면서 분명하게 드러나 있습니다.

색상

84 부레옥잠

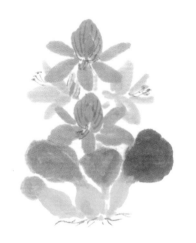

POINT 꽃은 여섯 갈래 중에서 위쪽 갈래가 가장 큽니다. 그 갈래에는 연한 보랏빛 바탕에 황색 점이 있습니다. 잎자루는 공 모양으로 부풀어 있고 비단실 같은 검고 긴 뿌리가 많이 돋아 있습니다.

색상

볼토니아 · 퐁퐁달리아 · 송엽국

⑧⑤ **볼토니아**

POINT 원줄기가 곧고 길게 자라며 가지가 많이 갈
라집니다. 꽃은 국화와 비슷하지만 잎은 다
르게 생겼습니다. 위로 올라갈수록 잎이 작
아지고 꽃은 보랏빛을 띕니다.

색상

⑧⑥ **퐁퐁달리아**

POINT 각 꽃잎의 밑동이 안쪽으로 말려 있고 수많
은 꽃잎이 모여 둥근 꽃송이를 이룹니다. 잎
은 세 장씩 달립니다.

색상

⑧⑦ **송엽국**

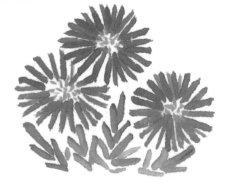

POINT 꽃은 국화를 닮았고 잎은 마치 선인장처럼
두툼한 솔잎을 닮았습니다. 키가 작으며 위
에서 내려다보면 잎이 가려질 정도로 여러
송이의 꽃이 핍니다.

색상

채송화 · 솔체꽃 · 큰달맞이꽃

ⓐ 채송화

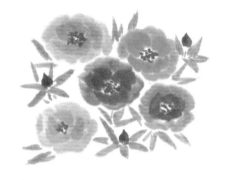

POINT

잎이 솔잎을 닮았다는 특징이 있습니다. 꽃
잎이 얇으므로 물감의 농도에 주의해서 가
볍게 그려야 합니다. 꽃봉오리는 갈색을 띠
며 뾰족합니다.

색상

ⓑ 솔체꽃

POINT

가장자리의 꽃은 다섯 갈래로 갈라지고 바
깥 갈래 조각이 가장 큽니다. 중앙에는 통
모양의 꽃이 달립니다. 잎은 가늘고 위로 올
라갈수록 깊게 갈라집니다.

색상

ⓒ 큰달맞이꽃

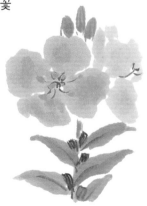

POINT

저녁때 폭폭 소리를 내며 꽃을 피우는 식물
입니다. 네 갈래로 갈라진 꽃이 순서대로 피
므로 아래쪽에는 잎겨드랑이에 꽃이 진 흔
적이 남아 있어야 합니다.

색상

여름에 피는 꽃

물파초 · 무궁화 · 자주괭이밥

�91 **물파초**

POINT 습지에서 군생하며 두세 그루가 한 덩어리를 이루어 꽃을 피웁니다. 꽃의 길이를 짧게, 잎으로 둘러싸여 있듯이 그리면 어린 그루를 표현할 수 있습니다.

색상

�92 **무궁화**

POINT 꽃의 색은 분홍색과 흰색이 있는데 둘 다 중심 부분이 짙은 분홍빛을 띱니다. 부용과 마찬가지로 아침에 피었다가 저녁에 지고 겨울에 잎이 떨어지는 낙엽관목입니다.

색상

�93 **자주괭이밥**

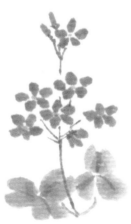

POINT 길가나 정원에 자그마하게 피며 다소 억세고 가는 꽃대에 많은 꽃이 달립니다. 꽃대는 잎 사이에서 나오고 하트 모양의 잎은 세 장씩 달립니다.

색상

자주닭의장풀 · 단풍잎부용 · 분홍낮달맞이꽃

⑨④ **자주닭의장풀**

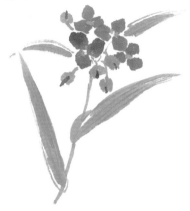

POINT

보라색과 홍자색 꽃이 있고 둘 다 세 갈래로 갈라진 꽃이 잎의 색과 대비를 이루어 아름답습니다. 꽃봉오리의 꽃자루를 길게 다양한 방향으로 그리는 것이 요령입니다.

색상

⑨⑤ **단풍잎부용**

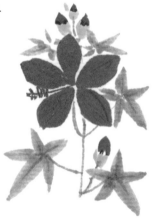

POINT

여름이 끝날 무렵에 새빨갛고 큰 꽃이 핍니다. 꽃잎은 좁고 긴 편이며 밑동은 연결되어 있지 않습니다. 암술대도 길고 꽃대도 깁니다. 마치 단풍잎 같은 잎이 달립니다.

색상

⑨⑥ **분홍낮달맞이꽃**

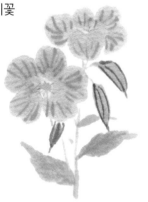

POINT

낮에 피는 달맞이꽃입니다. 분홍빛 꽃잎에 짙은 색의 꽃잎맥이 들어 있고 꽃봉오리에는 빨간 선이 들어 있습니다. 꽃의 중심은 꽃가루가 묻어 노랗게 보입니다.

색상

겹치자나무 · 박 · 유리옵스

㊆ **겹치자나무**

POINT

가장 바깥쪽 꽃잎은 크게 각이 지도록 그립니다. 꽃받침은 가늘고 길며 끝이 둥그렇습니다. 꽃의 중심에는 노란 꽃술이 있습니다.

색상

㊈ **박**

POINT

꽃받침은 갈색을 띠는 녹색이고 잎은 둥급니다. 꽃잎은 두툼한 편으로 다섯 갈래로 갈라지고 각 갈래 끝의 가운데가 뾰족합니다.

색상

㊉ **유리옵스**

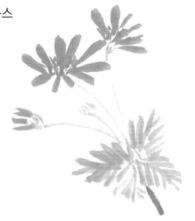

POINT

국화 모양의 꽃(24쪽 참고)과 같은 방법으로 그리지만 꽃잎 사이가 살짝 벌어져 있어야 합니다. 긴 꽃대에 꽃이 달려 있으므로 꽃대를 충분히 길게 그려야 합니다.

색상

리아트리스 · 애기나팔꽃 · 공꽃

⑩ **리아트리스**

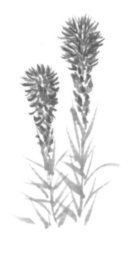

POINT 뻣뻣한 줄기가 곧게 자라며 그 위쪽에 털 같은 작은 꽃이 위에서부터 차례대로 핍니다. 세필을 섬세하게 움직여서 그리세요. 잎은 줄기를 따라 위쪽으로 삐치듯이 그립니다.

색상

⑩ **애기나팔꽃**

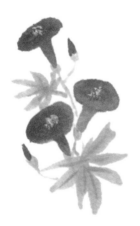

POINT 오각형의 꽃과 별 모양 꽃이 있습니다. 둘 다 꽃의 크기가 매우 작고 잎은 깊게 갈라져 있습니다. 잎겨드랑이에서 꽃자루가 나오고 덩굴성 식물입니다.

색상

⑩ **공꽃**

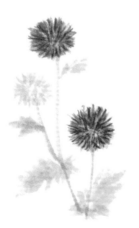

POINT 보랏빛을 띤 남색 꽃이 핍니다. 꽃은 여러 가닥의 선을 공 모양이 되도록 그어주면 표현하기 쉽습니다. 물감이 마르면 흐린 꽃 색을 중심에 덧칠하세요.

색상

옥시페탈룸 · 플룸바고 아우리쿨라타

⑩⑬ **옥시페탈룸**

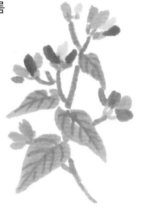

POINT 꽃의 색이 흐린 보랏빛에서 흐린 파란색으로 변했다 다시 분홍빛으로 바뀌는 특징이 있습니다. 다양한 꽃의 빛깔이 풍성한 잎과 대비를 이루어 아름답습니다.

색상

⑩⑭ **플룸바고 아우리쿨라타**

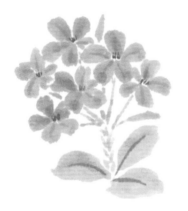

POINT '납풀'이라고도 부릅니다. 비교적 큰 청자색 꽃이 긴 꽃자루 끝에 무리 지어 달립니다. 꽃봉오리는 길쭉한 편이고 만지면 끈적이는 특징이 있습니다.

색상

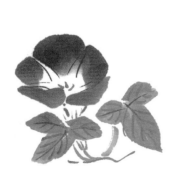

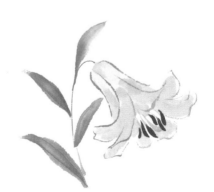

가을에 피는 꽃

관국 · 칡 · 맨드라미

① **관국**

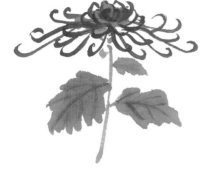

POINT

꽃은 중심의 짧은 꽃잎부터 그리기 시작하고 좌우의 꽃잎을 가장 길게 표현합니다. 꽃잎의 물감이 마르면 꽃의 중심만 흐린 색으로 덧칠하세요.

색상

② **칡**

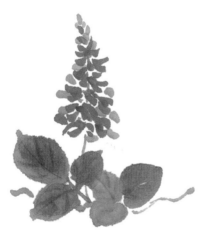

POINT

콩과의 꽃들이 그러하듯 긴 꽃대에 여러 송이의 꽃이 무리지어 달립니다. 잎은 세 장씩 나고 꽃대 하나와 잎 여섯 장이 하나의 세트입니다. 줄기는 나무를 휘감으며 자랍니다.

색상

③ **맨드라미**

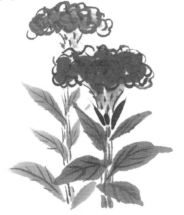

POINT

꽃은 붉은색과 연지색을 섞은 짙은 색으로 빙글빙글 돌려가며 선으로 표현하고 다 마르면 조금 흐린 색을 덧칠하여 입체감을 살립니다. 잎맥도 넣어주세요.

색상

가을에 피는 꽃

코스모스 · 사프란 · 깨꽃

④ **코스모스**

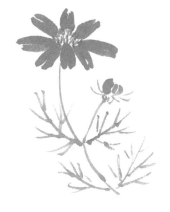

POINT | 가을바람에 흔들리는 풍경이 연상되도록 줄기를 가늘게 그리세요. 꽃봉오리일 때의 꽃받침 모양에 주의해야 합니다. 가늘게 나뉘어 있는 잎은 한 쌍씩 마주납니다.

색상

⑤ **사프란**

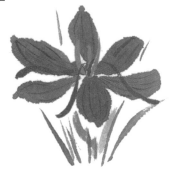

POINT | 봄에 피는 종을 크로커스(43쪽 참고), 가을에 피는 종을 사프란이라고 합니다. 음식에 빛깔을 내는 데 쓰는 암술대는 짙은 주황색을 사용해 눈에 잘 띄게 그려주세요.

색상

⑥ **깨꽃**

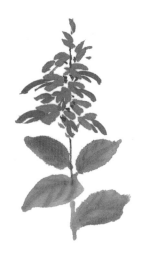

POINT | 꽃받침은 종 모양이고 꽃부리는 긴 통 모양입니다. 여름에서 초가을까지 오랫동안 꽃이 핍니다. 분홍색, 보라색, 흰색 꽃도 있습니다. 줄기는 곧게 자랍니다.

색상

가을에 피는 꽃

가을해당화 · 대상화 · 제라늄

⑦ 가을해당화

POINT

베고니아속(屬) 식물이라 꽃의 모양은 베고니아와 똑같습니다. 잎은 긴 하트 모양이지만 좌우의 형태나 크기가 대칭이 아니므로 주의해야 합니다.

색상

⑧ 대상화

POINT

홑꽃과 겹꽃이 있고 흰색과 붉은색 꽃도 있습니다. 키가 큰 꽃이며 꽃대가 자라는 곳에 잎이 모여 달립니다. 잎은 위로 갈수록 작아집니다.

색상

⑨ 제라늄

POINT

오랫동안 피는 꽃으로 꽃의 색깔은 붉은색, 분홍색, 흰색이 있습니다. 살짝 밑으로 처진 꽃봉오리를 많이 그리면 더욱 그럴듯해 보이는 그림이 됩니다.

색상

가을에 피는 꽃

천일홍 · 바위떡풀 · 싸리

⑩ **천일홍**

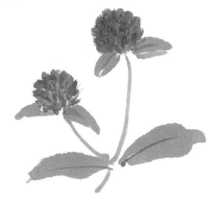

POINT

꽃의 색은 보라색, 붉은색, 연홍색이며 수많은 낱개의 꽃이 둥글게 모여 핍니다. 꽃 틈으로 보이는 흰색은 꽃턱잎입니다. 159쪽의 밑그림을 참조하여 여러 개의 ∧자를 공 모양으로 배치해 그리세요.

색상

⑪ **바위떡풀**

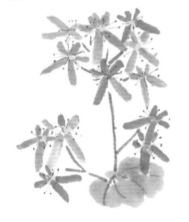

POINT

다섯 장의 꽃잎이 큰대자(大) 모양으로 배열되는데 아래쪽에 자리하는 두 장의 꽃잎이 유난히 깁니다. 이 특징을 살려서 그리세요. 꽃술도 길게 그려야 합니다.

색상

⑫ **싸리**

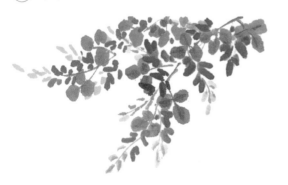

POINT

콩과의 꽃입니다. 자그마하게 그릴 때는 점묘로 표현해도 보기 좋습니다. 부러질 듯한 가는 가지에 세 장의 잎이 달리고 잎겨드랑이에서 꽃이 달립니다.

색상

색비름 · 석산 · 예루살렘체리

⑬ 색비름

POINT

늦여름에 녹색빛이 도는 꽃을 피웁니다. 시원한 바람이 불면 가지 끝에서부터 녹색 잎이 붉은빛을 띠기 시작하고 가을이 깊어지면 색이 더욱 진해져 아름답습니다. 줄기는 굵은 편입니다.

색상

⑭ 석산

POINT

기다란 여섯 장의 주홍색 꽃잎이 뒤로 젖혀져 있고 긴 암술과 수술이 곡선을 그리며 앞으로 튀어나와 있습니다. 잎은 꽃이 진 후에 나옵니다.

색상

⑮ 예루살렘체리

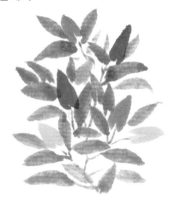

POINT

익으면서 색이 달라지는 관상용 고추입니다. 열매가 둥근 것도 있습니다. 크고 작은 열매를 보기 좋게 배치하여 그리세요. 잎은 타원형이며 끝이 뾰족합니다.

색상

가을에 피는 꽃

뻐꾹나리 · 용담 · 오이풀

⑯ 뻐꾹나리

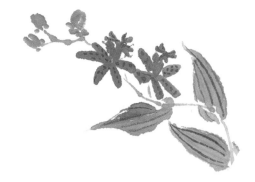

POINT 꽃잎에 반점이 있습니다. 잎이 크고 꽃이 수수한 편이므로 그림에서는 잎보다 꽃이 돋보일 수 있게 구도를 잘 잡아야 합니다. 왼쪽 그림의 더 정확한 형태는 160쪽의 밑그림을 확인하세요.

색상

⑰ 용담

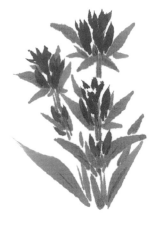

POINT 꽃부리는 종처럼 생겨 끝이 다섯 갈래로 갈라지고 꽃받침은 끝이 뾰족합니다. 주로 푸른빛이 도는 보라색 꽃이 피고 줄기 끝이나 잎겨드랑이에서 꽃이 달립니다.

색상

⑱ 오이풀

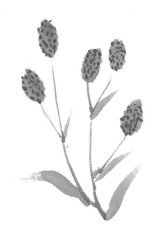

POINT 연지색으로 점을 많이 찍은 다음에 물감이 마르면 흐린 색으로 덧칠합니다. 또는 이와 반대로 바탕을 먼저 채우고 점을 나중에 찍는 방법도 있습니다. 줄기는 곧게 자라고 위쪽에서 가지가 갈라집니다.

색상

매화 · 카틀레야 · 크리스마스로즈

① **매화**

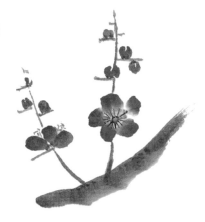

POINT 수술이 꽃의 중심부를 뒤덮을 정도로 많습
니다. 꽃잎은 두 붓 그리기로 둥글게 표현하
고 꽃봉오리도 많이 그려야 보기 좋습니다.

색상

② **카틀레야**

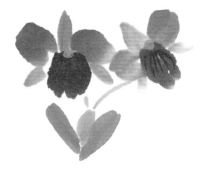

POINT 꽃의 색과 모양이 매우 화려해 관상식물로
인기가 많습니다. '입술꽃잎'이라고 부르는
중앙의 큰 꽃잎은 진한 색으로, 그 주변의
꽃잎은 같은 계열의 흐린 색으로 표현해 그
려보세요.

색상

③ **크리스마스로즈**

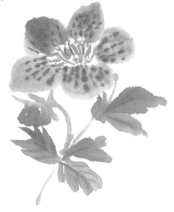

POINT 차분하게 가라앉은 색깔의 꽃이 살짝 고개
를 숙이듯이 필 때가 많지만, 한 송이를 그
릴 때는 꽃이 위를 향하도록 그려야 보기 좋
습니다. 꽃잎에는 반점이 들어 있습니다.

색상

겨울에 피는 꽃

팔라이놉시스 · 조릿대 · 시클라멘

④ 팔라이놉시스

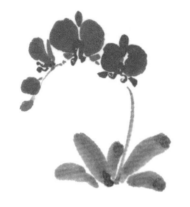

POINT

입술꽃잎이 세 장, 꽃잎이 두 장, 꽃받침조각이 세 장입니다. 꽃의 중앙 부분이 다소 복잡하므로 161쪽의 밑그림을 참조하여 먼저 선으로 표현한 후에 색을 채워 넣는 방법으로 그리세요.

색상

⑤ 조릿대

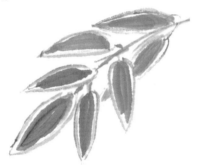

POINT

왼쪽 그림은 얼룩조릿대입니다. 갈색이 도는 황토색으로 전체 모양을 선으로 표현하고 여백을 남기며 안을 녹색으로 채우세요. 잎에는 잎자루가 있으니 주의하세요.

색상

⑥ 시클라멘

POINT

흰색, 분홍색, 붉은색, 진분홍색 등 다양한 색깔의 꽃이 핍니다. 꽃은 꽃잎이 위로 젖혀지며 핍니다. 꽃의 색을 조금 섞어 잎을 표현하면 꽃과 잎의 색상 조화가 자연스러워집니다.

색상

심비디움 · 수선화 · 스노드롭

⑦ **심비디움**

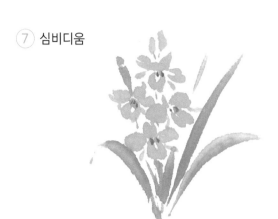

POINT

초록빛이 도는 꽃의 색상은 난초 중에서도 심비디움만이 가진 특징입니다. 꽃을 먼저 그리고 난초 모양에 주의하며 잎을 그리세요.

색상

⑧ **수선화**

POINT

꽃의 모양과 색깔, 향기 등이 모두 빼어나 마치 봄인 듯한 착각을 불러일으킵니다. 나팔 모양의 중심은 노란색으로 그리고, 꽃잎은 흐린 묵으로 선으로 그려 표현하세요.

색상

⑨ **스노드롭**

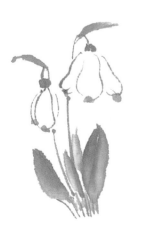

POINT

'눈물꽃'이라고도 합니다. 큰 꽃잎 세 장과 안쪽의 작은 꽃잎 세 장으로 이루어진 꽃입니다. 꽃잎 끝에는 반점이 있고 꽃의 크기는 작은 편입니다. 꽃턱잎도 꼭 그려 넣으세요.

색상

겨울에 피는 꽃

대나무 · 동백 · 털머위

⑩ **대나무**

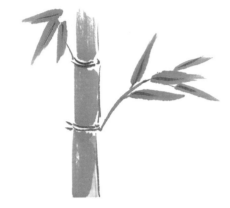

POINT 길이가 긴 대나무를 그릴 때는 왼쪽과 같이 윗부분을 자연스럽게 생략해 보세요. 대나무 몸통, 마디, 잎의 순서로 그리면 됩니다.

 색상

⑪ **동백**

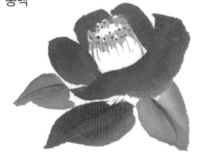

POINT 원통 모양에 윗부분이 잘게 갈라져 있는 꽃술은 선으로 그려 표현하고, 그 끝의 꽃가루는 주황색에 가까운 노란색으로 점묘하세요. 앞쪽의 꽃잎 두 장을 한 장으로 합해서 그려도 좋습니다.

 색상

⑫ **털머위**

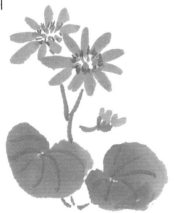

POINT 꽃잎과 꽃잎 사이가 살짝 벌어져 있습니다. 꽃봉오리는 줄기에서 가로 방향으로 달립니다. 잎은 두껍고 살짝 둥그런 하트 모양을 하고 있습니다.

 색상

남천 · 갯버들 · 복수초

⑬ **남천**

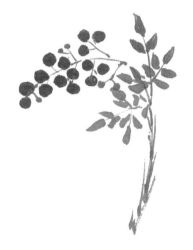

POINT 나무 전체에 빨간 열매가 산발적으로 많이 달리는 편이지만 그림으로 표현할 때는 열매를 너무 많이 그리지 않는 것이 좋습니다. 열매, 잎, 가지의 순서로 그려보세요.

색상

⑭ **갯버들**

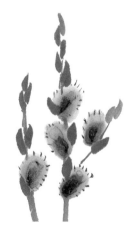

POINT 꽃눈의 딱딱함과 꽃이삭의 부드러움이 대비를 이루는 재미있는 나무입니다. 꽃이삭은 우선 회색으로 모양을 잡아 그리고 묵으로 농담을 살려서 채웁니다.

색상

⑮ **복수초**

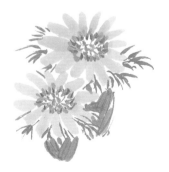

POINT '원일초' 혹은 '설련화'라고도 합니다. 꽃의 색깔과 녹색을 섞어 잎의 색을 만드세요. 시간이 흐를수록 줄기가 자라는데, 왼쪽 그림처럼 자그마한 크기가 그림으로 표현하기에 적당합니다.

색상

포인세티아 · 자금우

⑯ **포인세티아**

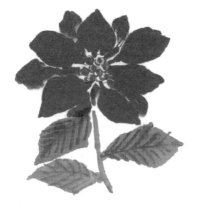

POINT 잎이 진한 주홍색을 띠고 있어 마치 꽃처럼 보이지만 진짜 꽃은 그 중심에 있습니다. 꽃은 빨간색, 노란색, 초록색으로 표현하세요. 잎에도 잎맥을 그려 넣어주세요.

색상

⑰ **자금우**

POINT 비록 키는 작지만 빨간 열매가 유달리 눈에 띄는 나무입니다. 잎, 가지, 열매의 순서로 그리세요. 열매는 바깥쪽으로 소용돌이를 그리다가 적당한 크기가 되었을 때 멈추면 됩니다.

색상

과일과 채소

으름 · 딸기 · 무화과

① 으름

POINT 제일 먼저 잘 익어 벌어진 열매를 그립니다. 안쪽의 씨는 껍질보다 흐린 색으로 그리고 그보다 더 흐린 색을 씨에 덧칠합니다. 세 장씩 달리는 잎도 그리세요.

색상

② 딸기

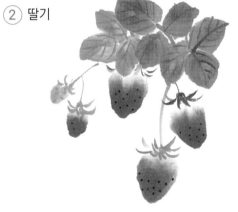

POINT 둥근 잎이 세 장씩 달립니다. 왼쪽은 선반에서 키워 열매가 밑으로 처진 모습입니다. 밭에서 자라는 딸기를 그리려면 열매가 옆으로 퍼져야 합니다. 그리고 그 밑에 지푸라기도 그려주세요.

색상

③ 무화과

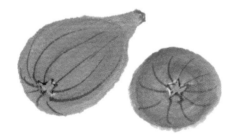

POINT 각도를 바꾸어서 두 가지 모습으로 그렸습니다. 중심인 녹색 부분은 하얀 공백으로 남겼다가 물감이 마르면 줄무늬를 그린 다음 녹색으로 채웁니다.

색상

과일과 채소

오크라 · 감 · 순무

④ 오크라

POINT 오크라는 끝이 뾰족한 오각형입니다. 왼쪽에서 오른쪽으로 조금씩 붓을 눌러가며 그리세요. 이 과정을 두세 번 반복하면 오크라가 완성됩니다.

색상

⑤ 감

POINT 종이를 거꾸로 놓고 앞쪽 감부터 그리세요. 붓촉에 노란색을 먼저 묻히고 주황색을 덧묻힌 후에 좌우로 크게 움직여가며 감의 모양을 표현하면 됩니다.

색상

⑥ 순무

POINT 변화가 없는 단조로운 선이 되지 않도록 주의하면서 흐린 묵으로 순무의 형태를 그립니다. 잎은 물감의 농담을 살려 밑동이 한 곳으로 모이도록 그려주세요.

색상

과일과 채소

호박 · 쥐참외 · 완두콩

⑦ 호박

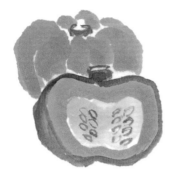

POINT

반으로 자른 호박은 껍질, 과육, 씨의 순서
로 바깥쪽부터 먼저 그립니다. 자르지 않은
호박은 차분한 색으로 그려야 자연스러워
보입니다.

색상

⑧ 쥐참외

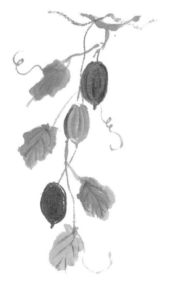

POINT

'왕과'라고도 합니다. 열매는 녹색에서 진홍
색으로 색이 바뀌며 익습니다. 열매가 익을
무렵에는 잎이나 줄기도 마르게 되는데, 이
런 느낌을 살리려면 물기를 뺀 붓으로 그리
세요.

색상

⑨ 완두콩

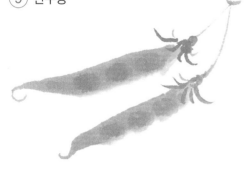

POINT

먼저 콩을 세 개 그리고 나서 콩깍지를 위에
덧그리는 방법과 콩깍지를 먼저 그리고 나
서 물감이 마르면 콩을 덧그리는 방법이 있
습니다. 둘 다 물감의 농담에 주의하세요.

색상

과일과 채소

양배추 · 오이 · 치자

⑩ 양배추

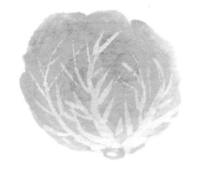

POINT

먼저 전체 모습을 상상한 상태에서 흰색 물감으로 흰 줄기를 그립니다. 그리고 물감을 묻힌 붓을 눕혀 세 장의 잎을 그립니다.

색상

⑪ 오이

POINT

노란 꽃과 뾰족한 가시가 살아 있는 오이는 밭에서 방금 따온 듯한 느낌이 듭니다. 두 붓 그리기로 그리고, 붓에 가하는 힘을 조절해 굵기의 변화를 표현하세요.

색상

⑫ 치자

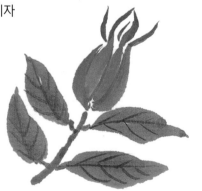

POINT

치자는 달콤한 향기가 매력적인 하얀 꽃이 피지만 열매는 그와 달리 붉고 딱딱합니다. 물기를 조금만 머금은 붓으로 그려야 마른 열매의 느낌을 표현할 수 있습니다.

색상

과 일 과 채 소

우엉 · 버찌 · 토란

 ⑬ 우엉

POINT 우엉을 나란히 세 개 그리고 나서 끈을 그리세요. 우엉 끝에 돋아 있는 가는 뿌리는 마른 붓으로 표현하고 가로 선을 넣어 우엉 껍질의 느낌을 살려주세요.

색상

⑭ 버찌

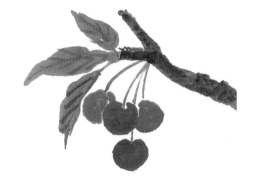

POINT 열매만 두세 개 그려도 좋겠지만, 엽서 한 귀퉁이를 장식할 때는 이렇게 가지에 달린 모양의 그림도 잘 어울립니다. 열매는 물감의 농담을 달리해 입체적으로 표현하세요.

색상

⑮ 토란

POINT 먼저 흐린 갈색으로 토란의 전체 형태를 그리고 물감이 마르면 짙은 갈색으로 층층이 자란 털 같은 잔뿌리를 그립니다. 마지막으로 녹색의 싹을 그리면 완성입니다.

색상

과일과 채소

버섯 · 수박 · 죽순

⑯ 버섯

POINT 그림의 왼쪽 버섯은 갓, 중앙의 주름, 기둥의 순서로 그립니다. 오른쪽 버섯은 숫자 8을 옆으로 쓰듯이 붓을 움직여 갓 부분을 표현하면 그리기 쉽습니다.

색상

⑰ 수박

POINT 동그란 물체로 흐리게 밑그림을 그리면 수박의 동그란 모습을 표현하기 쉽습니다. 자른 수박은 껍질, 과육, 씨의 순서로 그리고 윗부분은 일직선이 되어야 합니다. 씨는 검은색입니다.

색상

⑱ 죽순

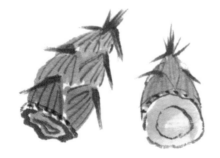

POINT 아래쪽의 둥그런 부분부터 위쪽을 향해 그립니다. 물고기 비늘 같은 죽피는 면(面)으로 형태를 표현한 후에 물감이 마르면 선을 넣습니다. 죽피 끝의 갈색 부분은 힘을 빼고 쓱 그리세요.

색상

과일과 채소

양파 · 고추 · 옥수수

 ⑲ 양파

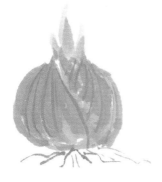

POINT

이 양파는 싹이 조금 나와 있습니다. 우선 녹색의 싹을 그리고 나서 둥근 비늘줄기를 그리고 바깥쪽 껍질에 선을 그어주세요. 뿌리도 그려 넣어야 양파처럼 보입니다.

⑳ 고추

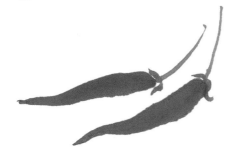

POINT

굵기가 가는 고추라고 해도 두 붓 그리기로 그려야 모양을 표현하기 좋습니다. 붓을 멈추지 말고 단숨에 그리세요. 꼭지는 열매를 감싸듯이 그립니다.

㉑ 옥수수

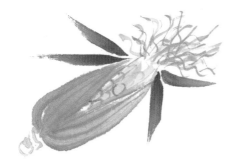

POINT

옥수수 알을 감싼 부분과 그 끝의 짙은 녹색 부분은 비록 같은 껍질이지만 색깔의 농도가 다르므로 주의해야 합니다. 옥수수 알은 선으로 표현한 후에 노란색으로 채우고 수염은 노란색과 황토색으로 표현합니다.

과일과 채소

가지 · 파 · 배추

 ㉒ 가지

POINT 　열매는 붓을 눕혀 한 붓 그리기로 U자를 그리듯이 붓을 움직여 그립니다. 보라색에 군청색을 섞어 꽃받침이었던 꼭지를 그리세요.

색상

㉓ 파

POINT 　파의 하얀 부분과 파를 묶은 끈은 선으로 그려 표현합니다. 파의 잎은 직선으로 굵게 그으세요. 뿌리 쪽에도 녹색이 들어가야 자연스러워 보입니다.

색상

㉔ 배추

POINT 　녹색 잎의 하얀 부분을 흰색 물감으로 선을 그려 표현한 후에 아래쪽 하얀 잎 부분을 이어 그립니다. 잎의 끝에 녹색을 더해주고 마지막으로 흐린 묵으로 형태를 잡아줍니다.

색상

㉕ 비파

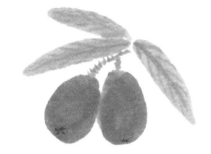

POINT 끝이 둥그런 비파 열매는 두 붓 그리기로 그리세요. 이어서 줄기를 그리고 폭이 좁은 긴 타원형의 잎을 그립니다.

색상

㉖ 피망

POINT 꼭지 쪽이 더 굵고 두툼합니다. 조금 밝은 녹색으로 그려주세요. 정돈된 깔끔한 모양보다 조금 찌그러진 듯한 모양이 더 자연스러워 보입니다.

색상

㉗ 머위

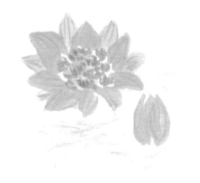

POINT 중심을 먼저 그리고 주변의 꽃잎 같은 꽃받침을 그립니다. 물감이 마르면 줄무늬도 넣어주세요. 오른쪽 꽃봉오리를 그린 후에 농작물 밑에 깔아주는 지푸라기도 적당히 그려줍니다.

색상

119

과일과 채소

포도 · 꽈리 · 복숭아

㉘ 포도

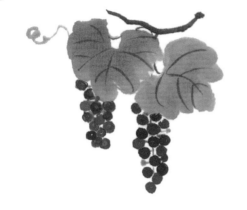

POINT 잎을 먼저 그리고 그 안쪽에서 시작해 아래 쪽으로 열매를 그리세요. 포도송이가 너무 길어지지 않도록 주의하고 포도알의 보랏빛 에 조금씩 변화를 주세요.

색상 ● ● ● ● ●

㉙ 꽈리

POINT 왼쪽 꽈리의 중앙 부분을 두 붓 그리기로 먼 저 그리고 좌우 불룩한 부분을 한 붓 그리기 로 더해줍니다. 이어서 오른쪽 열매와 꽃받 침을 그리고 마지막으로 가지를 그립니다.

색상

㉚ 복숭아

POINT 흐린 묵으로 강약을 조절해서 복숭아의 형 태를 선으로 먼저 그려주세요. 복숭아 전체 를 흐린 살구색으로 채우고 둥그런 곡선을 따라 분홍색을 덧칠합니다.

색상

과일과 채소

유자 · 래디쉬 · 연근

㉛ 유자

POINT 열매의 모양부터 선으로 그리다 중간에 멈추고 세 장의 잎을 그린 다음 다시 열매 모양을 정리합니다. 가지를 그리고 열매를 노란색으로 채운 후 점을 찍어 줍니다.

색상

㉜ 래디쉬

POINT 분홍빛이 도는 붉은색으로 열매를 그리고 같은 색으로 수염처럼 생긴 뿌리를 그립니다. 잎은 두 붓 그리기로 그리고 열매와 같은 색으로 잎맥을 넣습니다.

색상

㉝ 연근

POINT 물기를 뺀 마른 붓으로 연근의 몸통을 그리고 물감이 마르면 흐린 갈색으로 채웁니다. 갈색으로 작은 구멍들과 잘록한 마디도 그려 넣습니다.

색상

과일과 채소

고추냉이

③④ 고추냉이

POINT 고추냉이의 뿌리는 붓을 눕혀 바깥쪽에서 안쪽으로 붓을 움직이며 그리고 점도 찍어 줍니다. 마지막으로 하트 모양의 잎을 세 장 그립니다.

색상

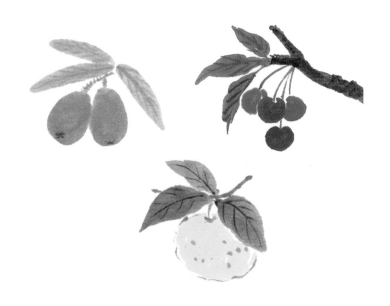

계절 아이템

자 · 축 · 인 · 묘 · 진 · 사

① 열두 띠 동물 - 자(子, 쥐)

④ 열두 띠 동물 - 묘(卯, 토끼)

② 열두 띠 동물 - 축(丑, 소)

⑤ 열두 띠 동물 - 진(辰, 용)

③ 열두 띠 동물 - 인(寅, 호랑이)

⑥ 열두 띠 동물 - 사(巳, 뱀)

계절 아이템

오·미·신·유·술·해

⑦ 열두 띠 동물 - 오(午, 말)

⑩ 열두 띠 동물 - 유(酉, 닭)

⑧ 열두 띠 동물 - 미(未, 양)

⑪ 열두 띠 동물 - 술(戌, 개)

⑨ 열두 띠 동물 - 신(申, 원숭이)

⑫ 열두 띠 동물 - 해(亥, 돼지)

계절 아이템

돛단배 · 버드나무 장식 · 호리병박 · 팽이 · 송죽매 · 눈토끼

⑬ 설날 - 돛단배

⑯ 설날 - 팽이

⑭ 설날 - 버드나무 장식

⑰ 설날 - 송죽매(松竹梅)

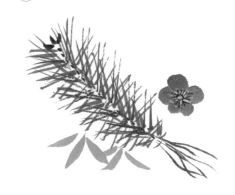

⑮ 설날 - 호리병박

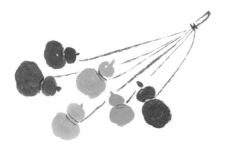

⑱ 설날 - 눈토끼

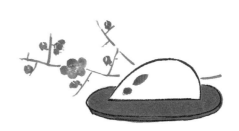

계절 아이템

히나 인형 · 칠석 장식 · 빙수 포렴 · 쏘아 올린 불꽃 · 풍경 · 모기향

⑲ 풍습 - 히나 인형

⑳ 풍습 - 칠석 장식

㉑ 여름 - 빙수 포렴

㉒ 여름 - 쏘아 올린 불꽃

㉓ 여름 - 풍경

㉔ 여름 - 모기향

계절 아이템

부채 · 꽈리 화분 · 참억새 · 단풍잎 · 참억새 부엉이 · 크리스마스 양초

㉕ 여름 - 부채

㉘ 가을 - 단풍잎

㉖ 여름 - 꽈리 화분

㉙ 가을 - 참억새 부엉이

㉗ 가을 - 참억새

㉚ 겨울 - 크리스마스 양초

밑그림 모음

앞에서 색채화로 소개했던 꽃 그림을 선화로 표현했습니다.
윤곽선을 먼저 그리고 색을 채울 때 밑그림으로 참조하세요.

※ 앞의 색채화와 완전히 똑같지는 않습니다.

① 설란

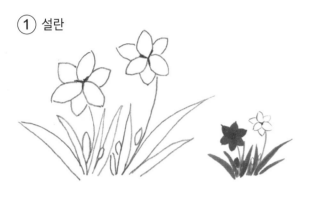

④ 이소토마

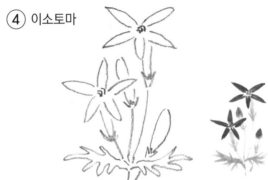

② 아네모네

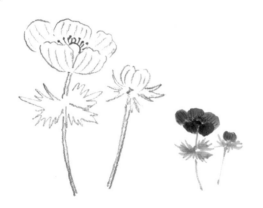

⑤ 괭이밥

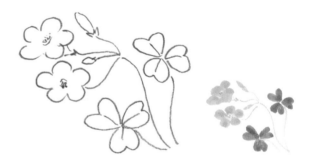

③ 아마릴리스

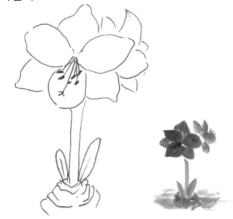

⑥ 얼레지

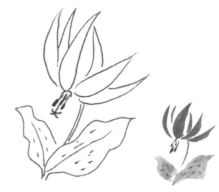

밑그림 모음

봄에 피는 꽃

⑦ 패랭이꽃

⑩ 거베라

⑧ 캄파눌라

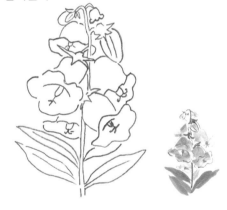

⑪ 크로커스

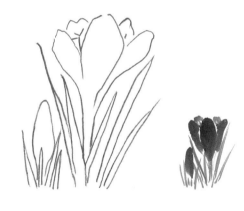

⑨ 카네이션

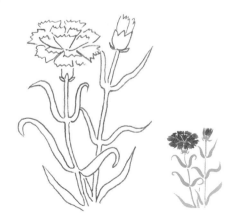

⑫ 토끼풀

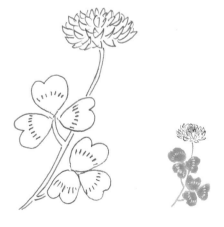

밑그림 모음

봄에 피는 꽃

⑬ 군자란
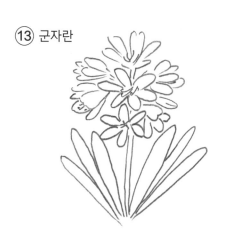

⑯ 영산홍

⑭ 벚나무
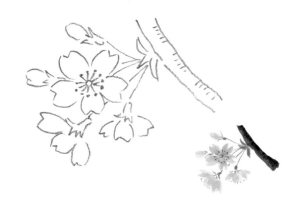

⑰ 올벚나무
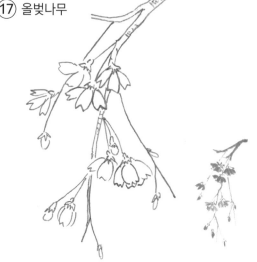

⑮ 앵초
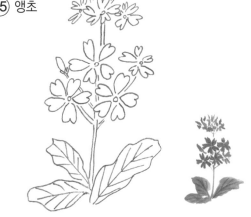

⑱ 지면패랭이꽃

밑그림 모음

⑲ 범부채

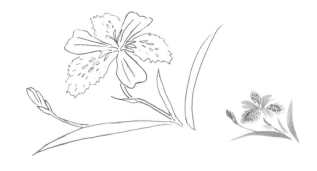

㉒ 독일붓꽃

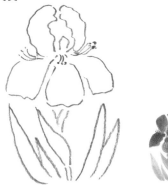

⑳ 철쭉

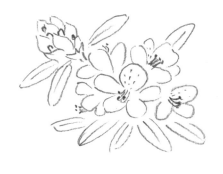

㉓ 자란

㉑ 작약

㉔ 무릇

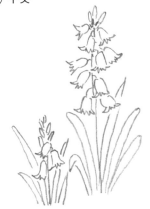

밑그림 모음

봄에 피는 꽃

㉕ 스위트피

㉘ 스토케시아

㉖ 은방울꽃

㉙ 비단향꽃무

㉗ 은방울 수선화

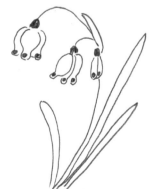

㉚ 스트렙토카르푸스

밑그림 모음

봄에 피는 꽃

31 극락조화

34 당아욱

32 크림슨클로버

35 태산목

33 제비꽃

36 민들레

밑그림 모음

봄에 피는 꽃

㊲ 튤립

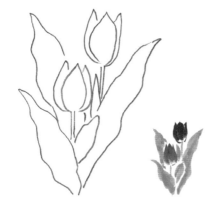

㊵ 유채꽃

㊳ 쇠뜨기

㊶ 진황정

㊴ 데이지

㊷ 네모필라

밑그림 모음

봄에 피는 꽃

43 자화부추

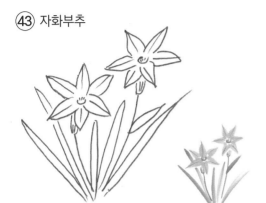

46 팬지

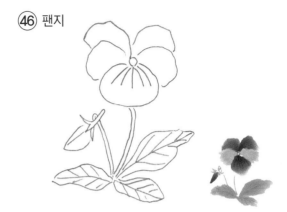

44 금영화

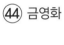

47 비올라

45 서양산딸나무

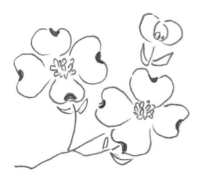

48 히아신스

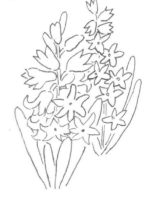

밑그림 모음

봄에 피는 꽃

㊾ 물레나물

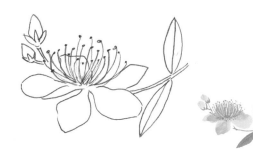

㊼ 냉이

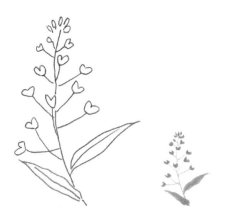

㊿ 프리뮬러

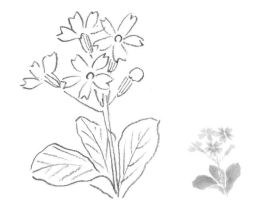

㊽ 산당화

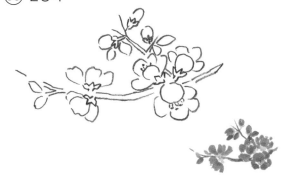

51 프리지아

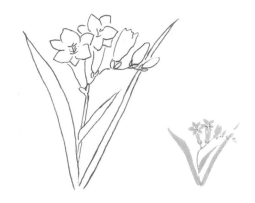

54 초롱꽃

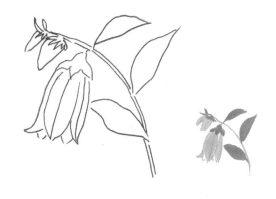

밑그림 모음

봄에 피는 꽃

 55 모란

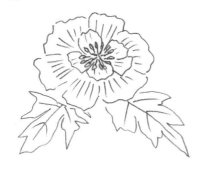

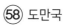 58 도만국

56 개양귀비

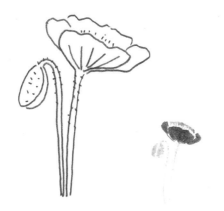

59 보리

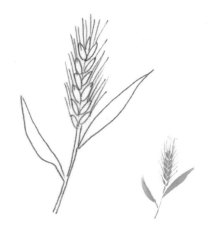

57 마거리트

60 무스카리

밑그림 모음

봄에 피는 꽃

⑥① 소래풀

⑥④ 수레국화

⑥② 목련

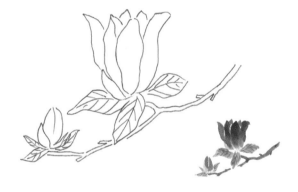

⑥⑤ 황매화

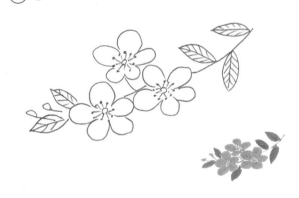

⑥③ 겹벚나무

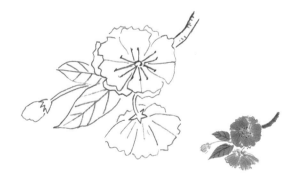

⑥⑥ 라일락

밑그림 모음

봄에 피는 꽃

⑥⑦ 나팔수선화

⑦⓪ 물망초

⑥⑧ 루피너스

⑥⑨ 자운영

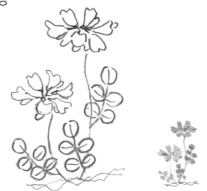

밑그림 모음

여름에 피는 꽃

① 아이비제라늄

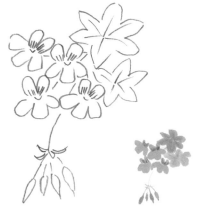

② 아가판투스

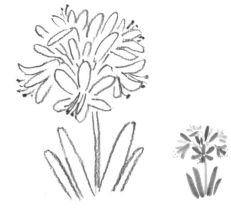

③ 나팔꽃

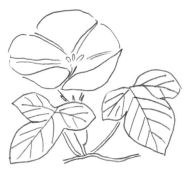

④ 엉겅퀴

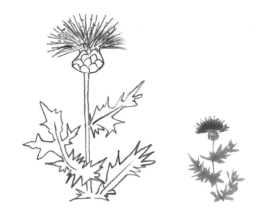

⑤ 수국

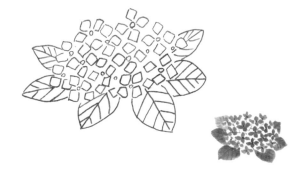

⑥ 브라질아부틸론

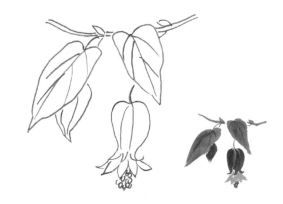

밑그림 모음

여름에 피는 꽃

⑦ 미국부용

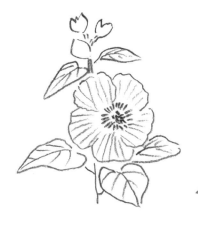

⑧ 안투리움

⑨ 플록스

⑩ 털여뀌

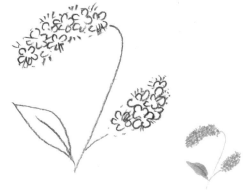

⑪ 매발톱꽃

⑫ 참나리

밑그림 모음

⑬ 벗풀

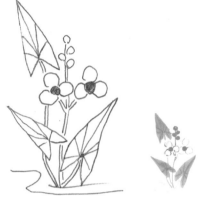

⑯ 사랑초

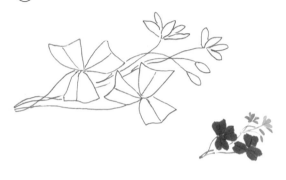

⑭ 액자수국

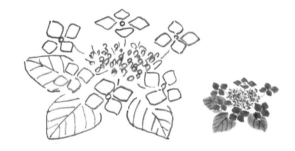

⑰ 응달나리

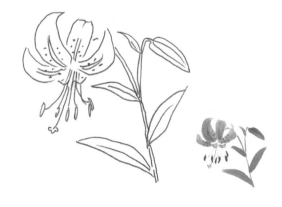

⑮ 카사블랑카

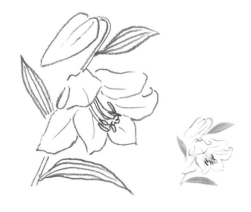

⑱ 큰잎부들

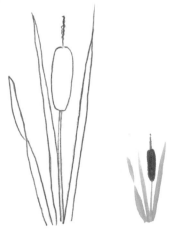

밑그림 모음

여름에 피는 꽃

⑲ 캐모마일

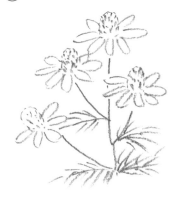

⑳ 칼라

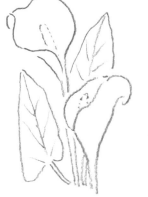

㉑ 원추리

㉒ 칸나

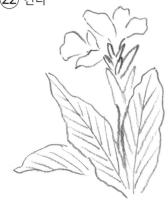

㉓ 황금응달나리

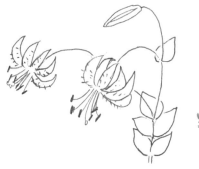

㉔ 노랑꽃칼라

밑그림 모음

여름에 피는 꽃

 ㉕ 도라지

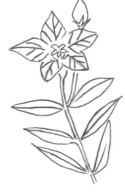

㉘ 망종화

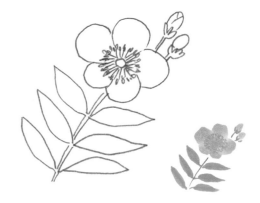

㉖ 노랑코스모스

㉙ 금잔화

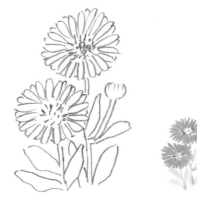

㉗ 개옥잠화

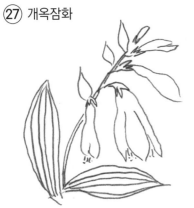

㉚ 한련화

밑그림 모음

여름에 피는 꽃

③① 글라디올러스

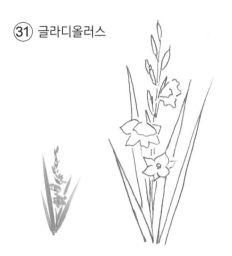

③④ 월하미인

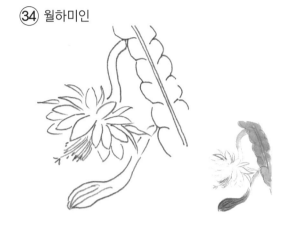

③② 강황

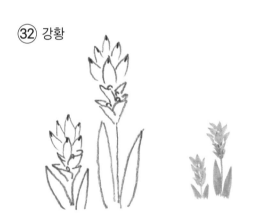

③⑤ 금낭화

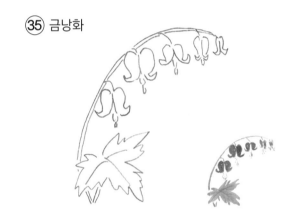

③③ 글로리오사

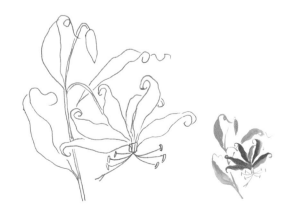

③⑥ 목베고니아

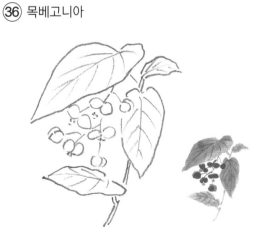

밑그림 모음

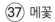 메꽃

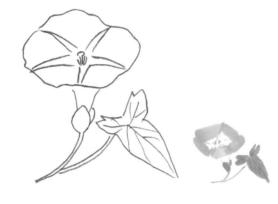

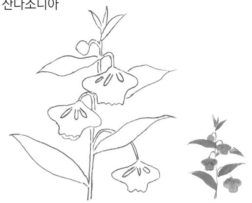 산다소니아

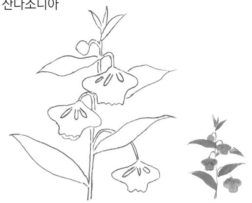

㊳ 해오라기난초

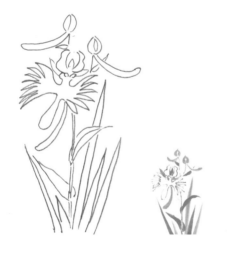

㊶ 디기탈리스

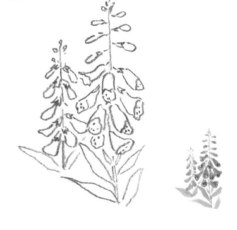

㊷ 티보치나

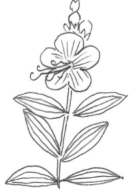

㊴ 댓잎나리

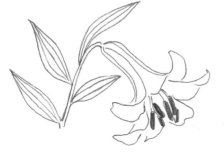

밑그림 모음

여름에 피는 꽃

(43) 창포

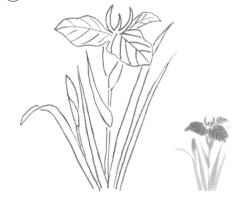

(46) 흰꽃나도사프란

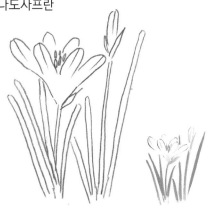

(44) 수련

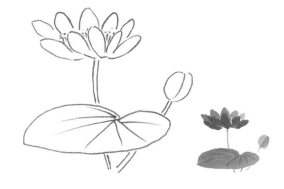

(47) 달리아

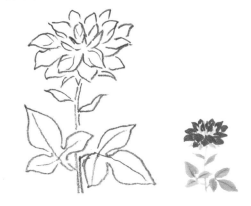

(45) 접시꽃

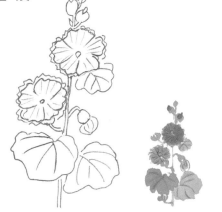

(48) 닭의장풀

밑그림 모음

49 위령선

52 브루그만시아

50 약모밀

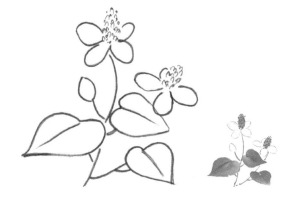

53 트리토마

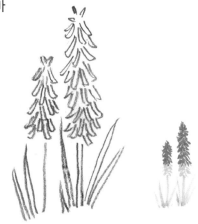

51 시계초

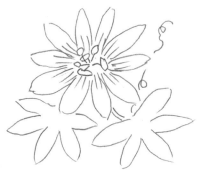

54 리시언더스

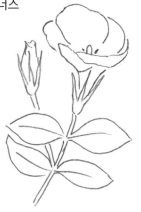

밑그림 모음

�55 흑종초

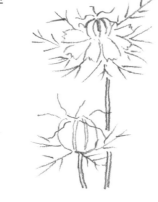

�58 타래난초

�56 에스쿨렌타원추리

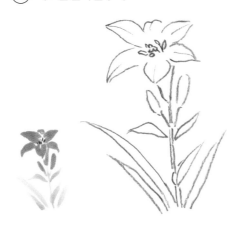

�59 자귀나무

�57 강아지풀

�60 능소화

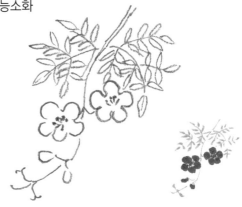

밑그림 모음

61 개머루

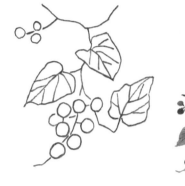

64 꽃범의꼬리

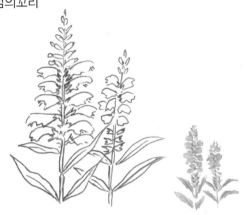

62 히비스커스

65 해당화

63 연꽃

66 갯메꽃

밑그림 모음

⑥⑦ 장미

⑦⓪ 히말라야바위취

⑥⑧ 삼백초

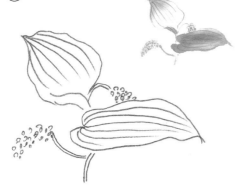

⑦① 해바라기

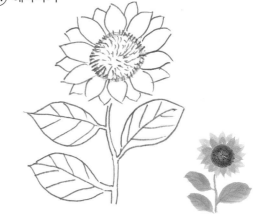

⑥⑨ 열매용 치자

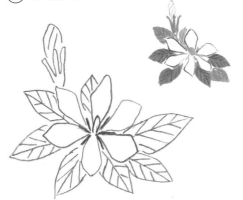

⑦② 백일홍

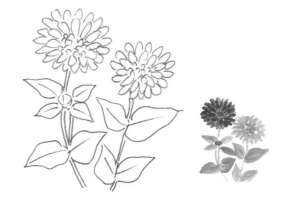

밑그림 모음

73 풍선덩굴

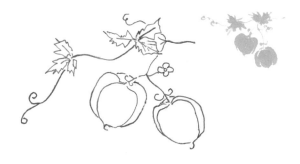

76 등나무

74 풍접초

77 부용

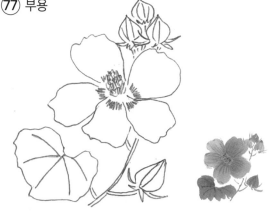

75 푸크시아

78 프렌치라벤더

밑그림 모음

여름에 피는 꽃

⑦⑨ 블루세이지

⑧② 엑사쿰아피네

⑧⓪ 베고니아

⑧③ 펜타스란체올라타

⑧① 홍화

⑧④ 부레옥잠

밑그림 모음

⑧⑤ 볼토니아

⑧⑧ 채송화

⑧⑥ 퐁퐁달리아

⑧⑨ 솔체꽃

⑨⓪ 큰달맞이꽃

⑧⑦ 송엽국

밑그림 모음

⑨⑴ 물파초

⑨⑵ 무궁화

⑨⑶ 자주괭이밥

⑨⑷ 자주닭의장풀

⑨⑸ 단풍잎부용

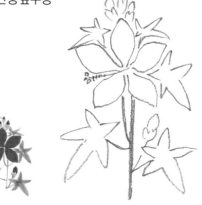

⑨⑹ 분홍낮달맞이꽃

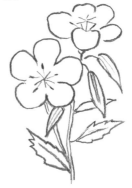

밑그림 모음

⑨⑦ 겹치자나무

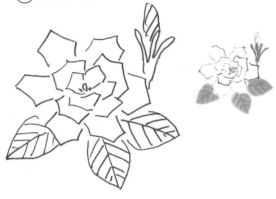
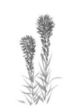

⑩⓪ 리아트리스

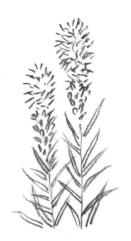

⑨⑧ 박

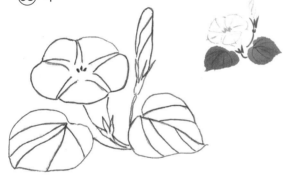

⑩① 애기나팔꽃

⑨⑨ 유리옵스

⑩② 공꽃

밑그림 모음

여름에 피는 꽃

③ 옥시페탈룸

⑭ 플룸바고 아우리쿨라타

밑그림 모음

가을에 피는 꽃

① 관국

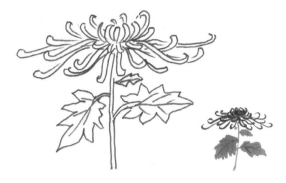

④ 코스모스

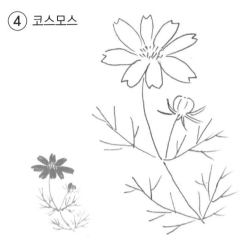

② 칡

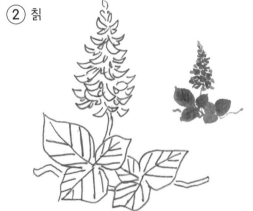

⑤ 사프란

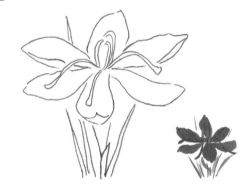

③ 맨드라미

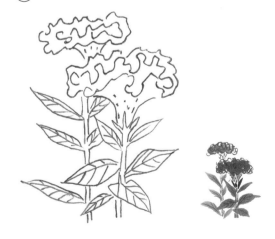

⑥ 깨꽃

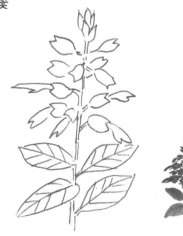

밑그림 모음

가을에 피는 꽃

⑦ 가을해당화

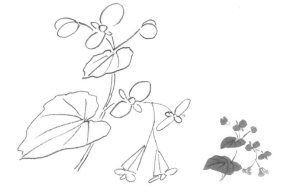

⑩ 천일홍

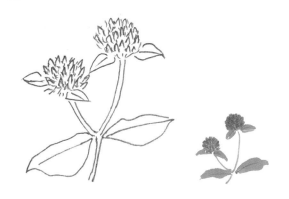

⑧ 대상화

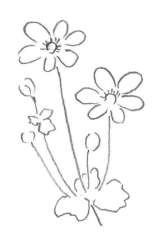

⑪ 바위떡풀

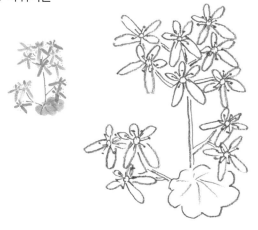

⑨ 제라늄

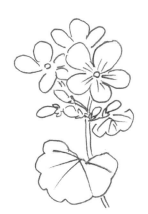

⑫ 싸리

밑그림 모음

가을에 피는 꽃

⑬ 색비름

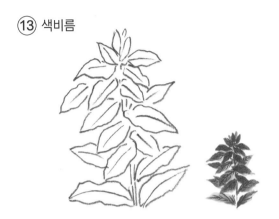

⑯ 뻐꾹나리

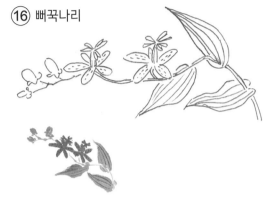

⑭ 석산

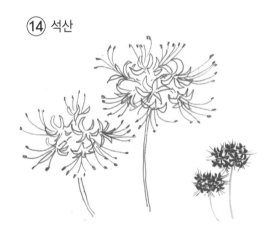

⑰ 용담

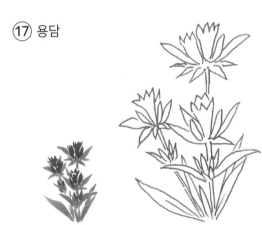

⑮ 예루살렘체리

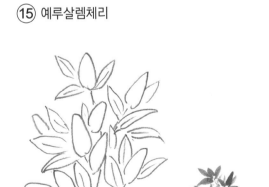

⑱ 오이풀

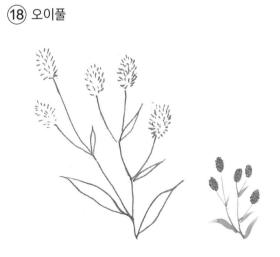

밑그림 모음

① 매화

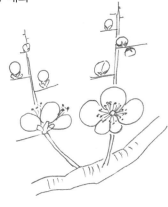 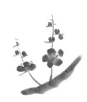

④ 팔라이놉시스

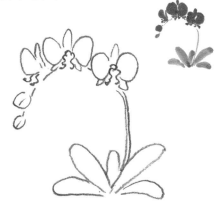

② 카틀레야

⑤ 조릿대

③ 크리스마스로즈

⑥ 시클라멘

밑그림 모음

⑦ 심비디움

⑩ 대나무

⑧ 수선화

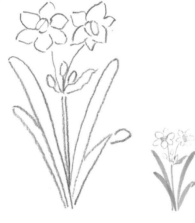

⑪ 동백

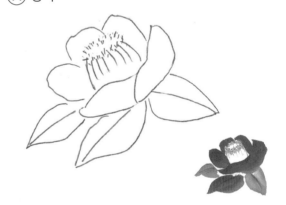

⑫ 털머위

⑨ 스노드롭

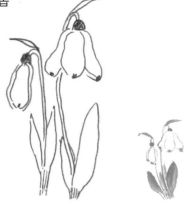

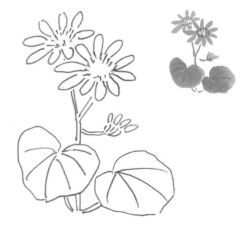

밑그림 모음

겨울에 피는 꽃

⑬ 남천

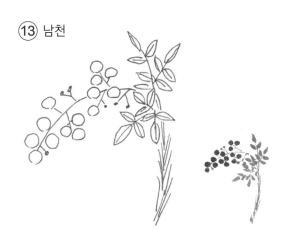

⑯ 포인세티아

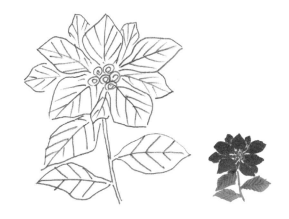

⑭ 갯버들

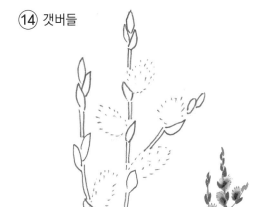

⑰ 자금우

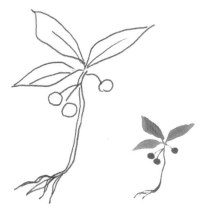

⑮ 복수초

밑그림 모음

과일과 채소

① 으름

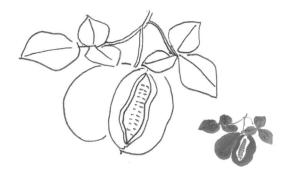

④ 오크라

② 딸기

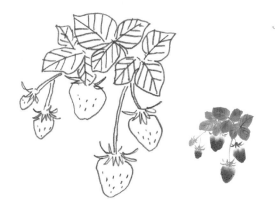

⑤ 감

③ 무화과

⑥ 순무

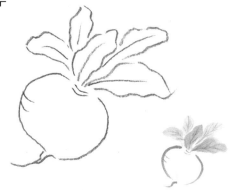

밑그림 모음

과일과 채소

⑦ 호박

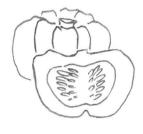

⑩ 양배추

⑧ 쥐참외

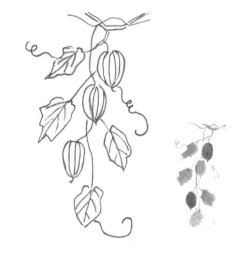

⑪ 오이

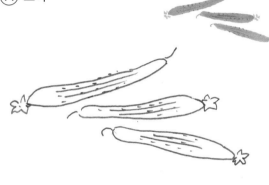

⑫ 치자

⑨ 완두콩

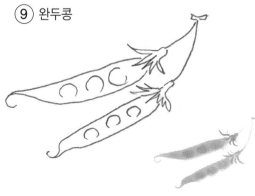

밑그림 모음

과일과 채소

⑬ 우엉

⑯ 버섯

⑭ 버찌

⑰ 수박

⑮ 토란

⑱ 죽순

⑲ 양파

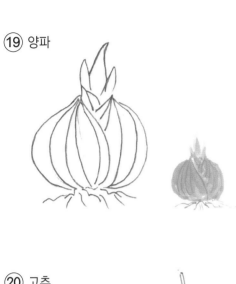

⑳ 고추

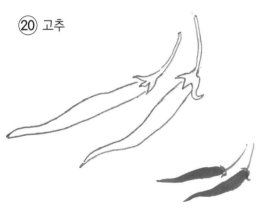

㉑ 옥수수

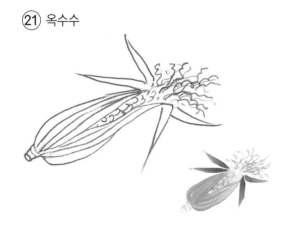

㉒ 가지

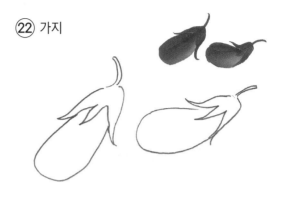

㉓ 파

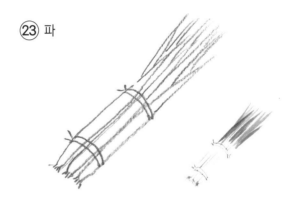

㉔ 배추

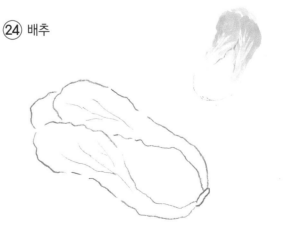

밑그림 모음

과일과 채소

25 비파
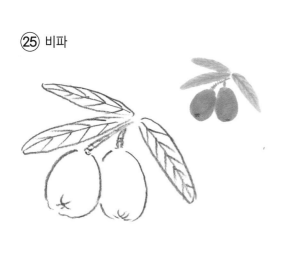

28 포도
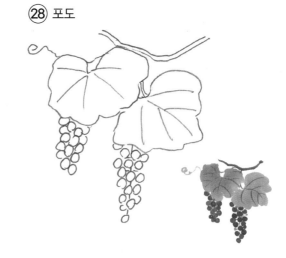

26 피망
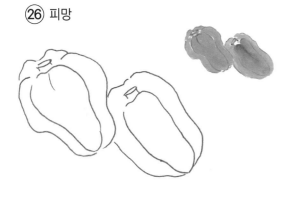

29 꽈리
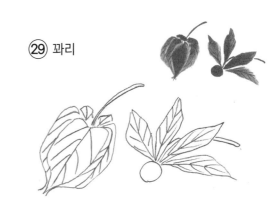

27 머위
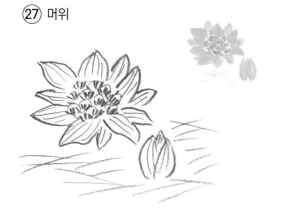

30 복숭아
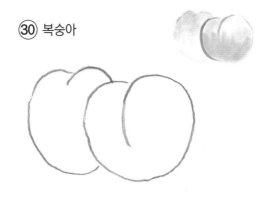

밑그림 모음

과일과 채소

③① 유자

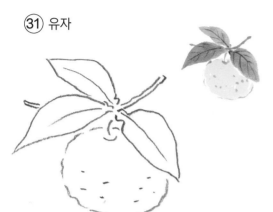

③④ 고추냉이

③② 래디쉬

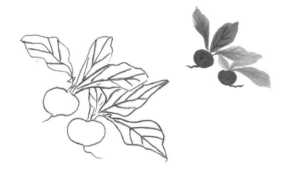

③③ 연근

밑그림 모음

① 열두 띠 동물 - 자(子, 쥐)

④ 열두 띠 동물 - 묘(卯, 토끼)

② 열두 띠 동물 - 축(丑, 소)

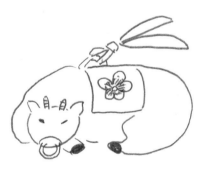

⑤ 열두 띠 동물 - 진(辰, 용)

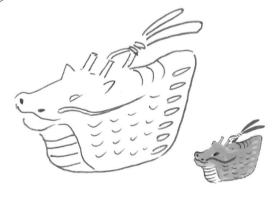

⑥ 열두 띠 동물 - 사(巳, 뱀)

③ 열두 띠 동물 - 인(寅, 호랑이)

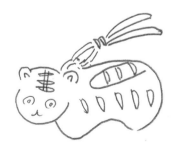

밑그림 모음

계절 아이템

⑦ 열두 띠 동물 - 오(午, 말)

⑩ 열두 띠 동물 - 유(酉, 닭)

⑧ 열두 띠 동물 - 미(未, 양)

⑪ 열두 띠 동물 - 술(戌, 개)

⑨ 열두 띠 동물 - 신(申, 원숭이)

⑫ 열두 띠 동물 - 해(亥, 돼지)

밑그림 모음

계절 아이템

⑬ 설날 - 돛단배

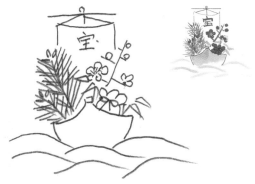

⑯ 설날 - 팽이

⑭ 설날 - 버드나무 장식

⑰ 설날 - 송죽매(松竹梅)

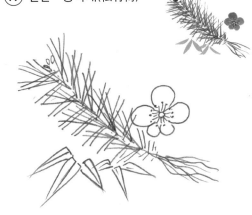

⑮ 설날 - 호리병박

⑱ 설날 - 눈토끼

밑그림 모음

⑲ 풍습 - 히나 인형

⑳ 풍습 - 칠석 장식

㉑ 여름 - 빙수 포렴

㉒ 여름 - 쏘아 올린 불꽃

㉓ 여름 - 풍경

㉔ 여름 - 모기향

밑그림 모음

계절 아이템

25 여름 - 부채

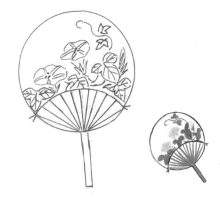

26 여름 - 꽈리 화분

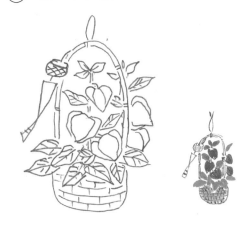

27 가을 - 참억새

28 가을 - 단풍잎

29 가을 - 참억새 부엉이

30 겨울 - 크리스마스 양초

Q&A

Q 작은 부분이나 세밀한 부분은 그리기 어려워요.

A 혹시 붓촉에 스며든 수분의 양이 많지 않았나요? 붓촉의 불필요한 수분을 헝겊으로 닦아낸 후에 붓촉의 끝으로 가볍게 그려보세요. 또는 흐린 묵으로 그릴 수 있는 붓펜이 있으면 윤곽을 그릴 때 매우 편리해요.

Q 잎이나 꽃잎에 잎맥을 넣었는데 금방 사라져 버렸어요.

A 잎이나 꽃잎을 그린 후에 바로 잎맥을 그려 넣지 않았는지 확인 후, 물감이 좀 더 마른 후에 짙은 색으로 그려보세요.

Q 물감의 색이 마음에 들지 않아요.

A 우선은 그리려는 대상의 실물이나 사진을 자세히 관찰하세요. 그런 다음 본인이 생각하는 색깔에 가까워질 때까지 34~35쪽의 표를 참고하며 조금씩 물감을 섞어보세요.

맺음말

이 책에는 사계절에 어울리는 꽃과 과일, 채소 등 비교적 작은 도안들이 실려 있습니다. 이 정도 크기의 도안집은 시중에 많이 나와 있지 않으니 책을 가까이 두고 다양한 곳에 두루두루 활용해 보세요.

예를 들어 생일 축하 카드나 문안 엽서 등에 그 계절에 맞는 꽃을 한 송이를 그려 넣는다면 보내는 사람의 정성이 느껴져 받는 사람의 마음이 더욱 따뜻해질 겁니다. 연초에는 세뱃돈 봉투에도 활용할 수 있고, 손수 만드는 소품의 한 귀퉁이를 장식하기에도 좋습니다.

붓을 처음 잡아본 분들은 연습을 조금 해야 할지도 모르겠습니다. 하지만 절대 어렵지 않으니 취미 삼아 도전해 보세요. 작품의 수가 늘어갈수록 실력도 늘어갈 거예요.

이 책의 출판에 도움을 주신 출판사 관계자 여러분께 진심으로 감사의 마음을 전합니다.

나카쓰 노리코(中津宜子)

BOKUSAI DE EGAKU CHIISANA HANA NO ZUANCHO by Noriko Nakatsu
Copyright © 2017 Noriko Nakatsu
All rights reserved.
Original Japaness edition published by Seibundo Shinkosha Publishing Co., Ltd.
Korean translation copyright © 2020 SUNGANBOOKS Publishing Co., Ltd.,
Tokyo in care of Tuttle-Mori Agency, Inc., Tokyo through Imprima Korea Agency, Seoul.

채색화로 그리는 작은 그림 한 점
작고 사랑스러운 사계절 꽃과 열매 도안집 273

2020년 3월 2일 1판 1쇄 인쇄
2020년 3월 9일 1판 1쇄 발행

지은이 | 나카쓰 노리코
옮긴이 | 김현영
펴낸이 | 최한숙
펴낸곳 | BM 성안북스
주소 | 04032 서울시 마포구 양화로 127 첨단빌딩 3층(출판기획 R&D 센터)
 | 10881 경기도 파주시 문발로 112 출판문화정보산업단지(제작 및 물류)
전화 | 02) 3142-0036
 | 031) 950-6386
팩스 | 031) 950-6388
등록 | 1978. 9. 18. 제406-1978-000001호
출판사 홈페이지 | **www.cyber.co.kr**
이메일 문의 | heeheeda@naver.com
ISBN | 978-89-7067-374-5 (13650)
정가 | 18,000원

이 책을 만든 사람들
본부장 | 전희경
교정 | 김유현
편집 · 표지 디자인 | 앤미디어
홍보 | 김계향
마케팅 | 구본철, 차정욱, 나진호, 이동후, 강호묵
제작 | 김유석

■ **도서 A/S 안내**

성안북스에서 발행하는 모든 도서는 저자와 출판사, 그리고 독자가 함께 만들어 나갑니다.
좋은 책을 펴내기 위해 많은 노력을 기울이고 있습니다. 혹시라도 내용상의 오류나 오탈자 등이
발견되면 **"좋은 책은 나라의 보배"**로서 우리 모두가 함께 만들어 간다는 마음으로 연락주시기
바랍니다. 수정 보완하여 더 나은 책이 되도록 최선을 다하겠습니다.
성안북스는 늘 독자 여러분들의 소중한 의견을 기다리고 있습니다. 좋은 의견을 보내주시는 분께는
성안당 쇼핑몰의 포인트(3,000포인트)를 적립해 드립니다.
잘못 만들어진 책이나 부록 등이 파손된 경우에는 교환해 드립니다.